駕馭光影 畫出絕美質感水彩畫

從渲染混色到層次對比，完整公開49支技法影片教學！

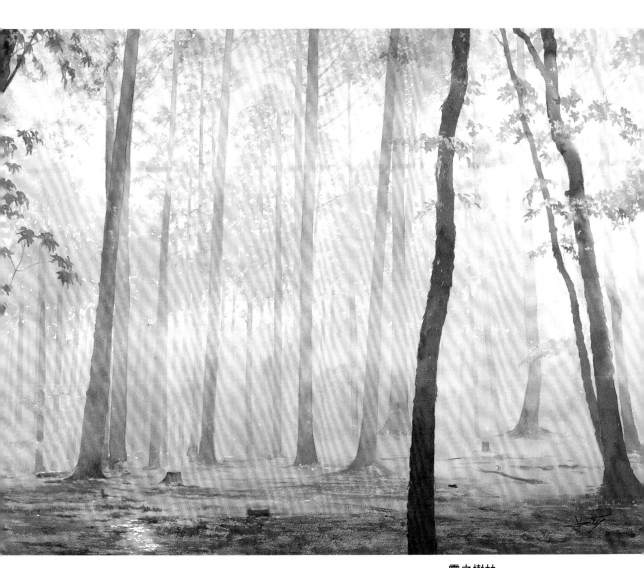

霧之樹林
50×70cm　2020年
透明水彩／瓦特夫水彩紙

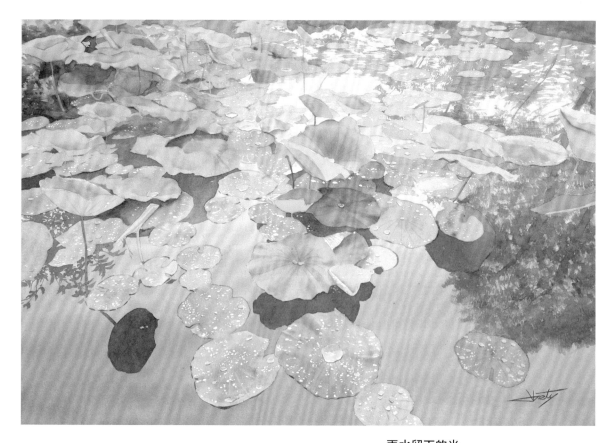

雨水留下的光

34×50cm　2020年　透明水彩／瓦特夫水彩紙

關於本書的影片

　　為了讓各位讀者更加理解書中所講的內容,本書各處標示了QR Code,可供智慧型手機、平板電腦等行動裝置觀看影片。若您使用的智慧型手機尚未安裝QR Code掃描APP,請先下載該機型適用的APP再觀看。

　　請注意,影片的內容為各種技法的重點解說,並未收錄完整的繪畫過程。另外,所有影片皆使用Google雲端硬碟的上傳服務。影片可能基於著作權人、出版社、Google的規範等因素而無預警下架,還請見諒。

※使用智慧型手機與平板電腦觀看影片時,必須支付通訊費用。
　建議在連接Wi-Fi的環境下觀看影片。

※若同時掃描兩處QR Code,可能會發生難以連接的問題。
　若遇到類似情況,請用手遮住其中一處再重新嘗試。

前　言

　　這次很榮幸能透過日貿出版社，推出我的第四本水彩技法書《駕馭光影 畫出絕美質感水彩畫》（指日文版原書）。這本技法書的特點是可以透過照片與影片來學習我的水彩技法之基礎。俗話說百聞不如一見，透過這些影片，即使是文字難以表達的內容，也能變得比想像中還要淺顯易懂。實際上，拍成影片就能將我自己的技法看得一清二楚。因為影片可以反覆觀看，直到完全理解為止。有不少畫家同行與學生都擔心地問我：「輕易公開自己建立起來的技法，真的沒關係嗎？」然而，我認為「技法只是起點，而非終點」。

　　在繪畫的世界，「臨摹」已有悠久的歷史，任何巨匠都是透過臨摹而習得許多技法的。我在20歲的時候，也曾經用打工所存的錢，買下安德魯・魏斯的昂貴畫集，臨摹過無數張畫，歷經過無數次的失敗，以自己的方式研究魏斯的技法。我也會親自參觀展覽，花上好幾個小時，用自己的雙眼觀察作品的真跡。從中學到的一切，至今仍然是我的基礎。不過，臨摹當然也不是終點，而是為了站上起跑線的訓練。能讓大家體會到繪畫的樂趣，對我來說是最快樂的事。而且我的學生之中，也有許多人確實習得我的技法之後，還能再創作出屬於自己的另一個世界。如果我的書能促使各位以自己的雙眼和雙腳去感受大自然的宏偉與神奇，並將那份感動畫成屬於自己的畫，那就是我最大的喜悅。

阿部智幸

Contents

第 3 章
Abe Toshiyuki Painting Technique Advanced
高階技巧篇 ————————————————— 83

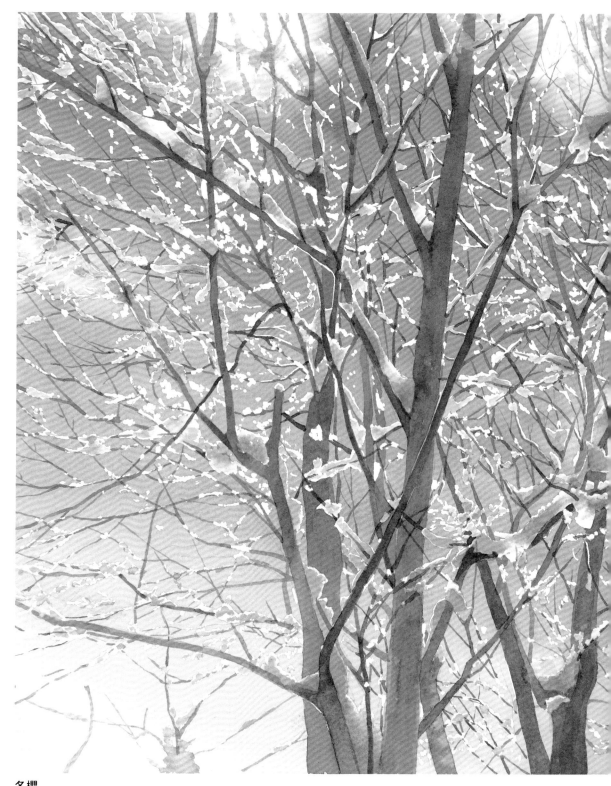

冬櫻
35×49cm　2021年　透明水彩／瓦特夫水彩紙

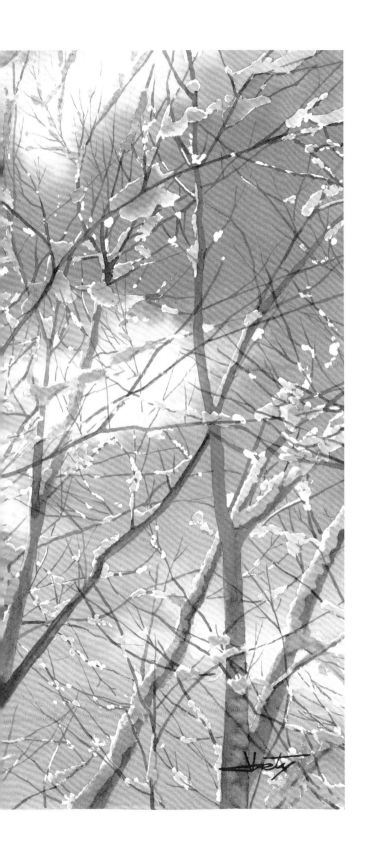

冬櫻

櫻樹上開起朵朵雪花
在入冬的寒冷藍天之下
積雪於枝頭凍結
形成只盛開一日的風華
綻放光芒的冬櫻
有如春季的櫻花

遙遠的水平線
35×50cm　2020年　透明水彩／瓦特夫水彩紙

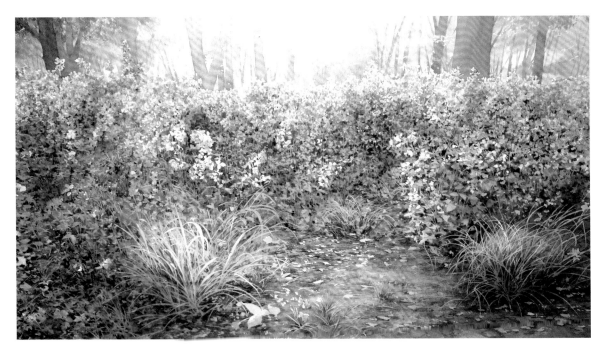

隨風飄香
38×70cm　2020年　透明水彩／瓦特夫水彩紙

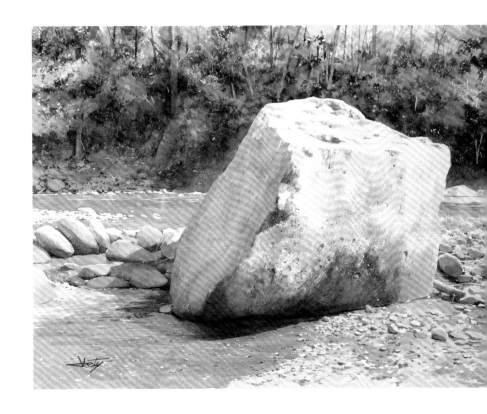

猶如歲月
28×39cm　2019年
透明水彩／瓦特夫水彩紙

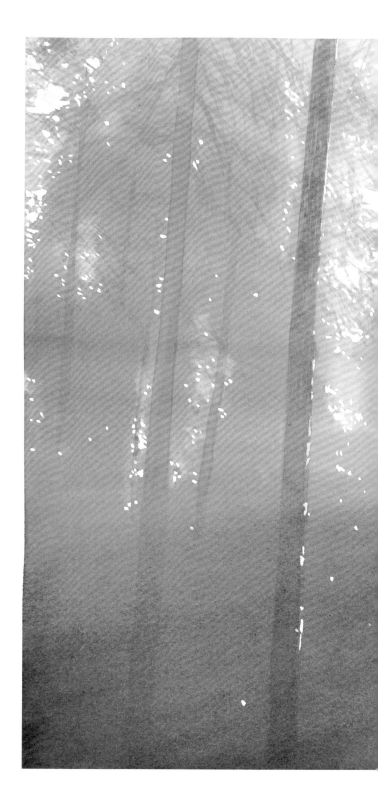

雨後的森林

雨後的森林中
眩目的光芒從雲間穿出
許多光點閃閃發亮
從樹梢灑落的模樣彷彿雨勢未歇

光和雨都是孕育森林的偉大力量
在年老樹木的包圍之下
年輕的樹木正要成長茁壯

森林的歷史默默演進
光是如此，便美麗無比

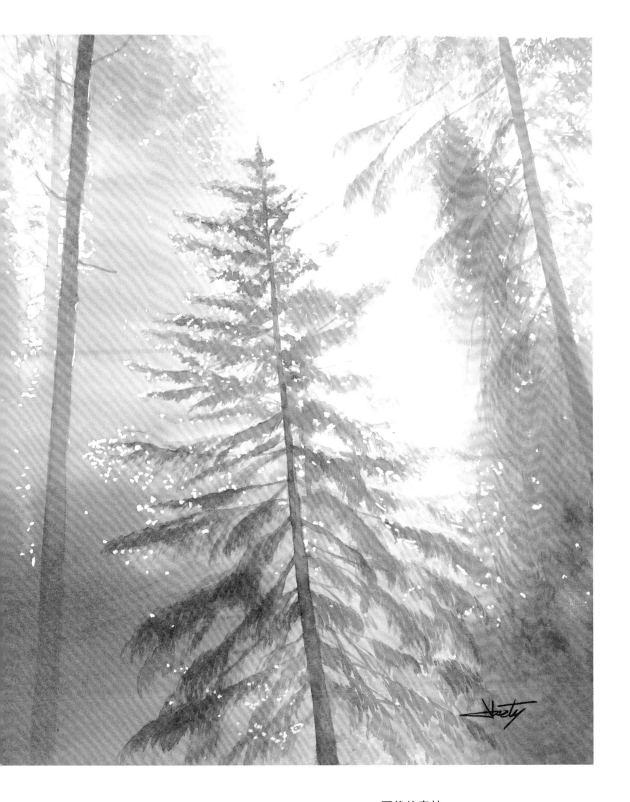

雨後的森林
34×50cm　2021年　透明水彩／瓦特夫水彩紙

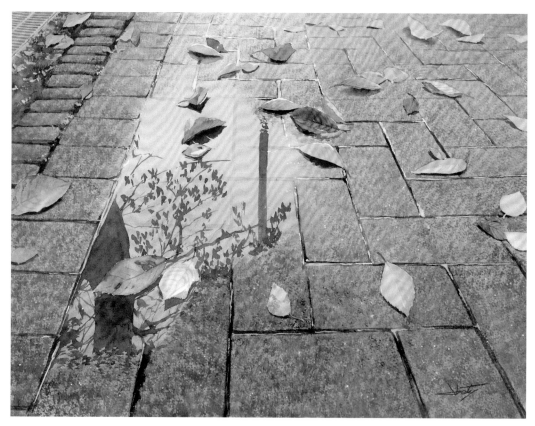

雨停而風止
29×38cm　2020年　透明水彩／瓦特夫水彩紙

前往午後的海邊
35×50cm　2020年
透明水彩／瓦特夫水彩紙

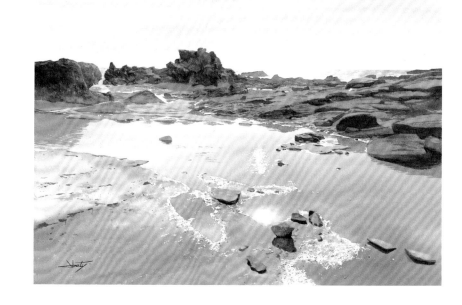

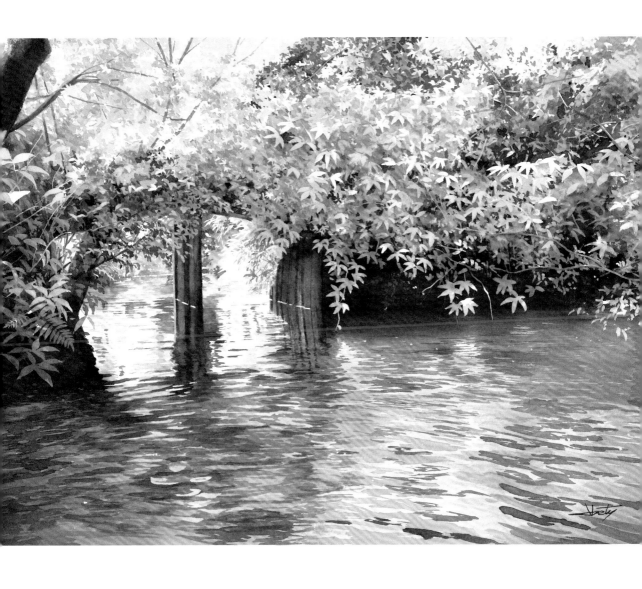

穿越水門的風

每次有風穿越水門
水面便會微微搖曳
周圍的草也隨之搖曳
它們帶著這份喜悅
等待下一陣風的來臨

穿越水門的風
35×49cm　2021年　透明水彩／瓦特夫水彩紙

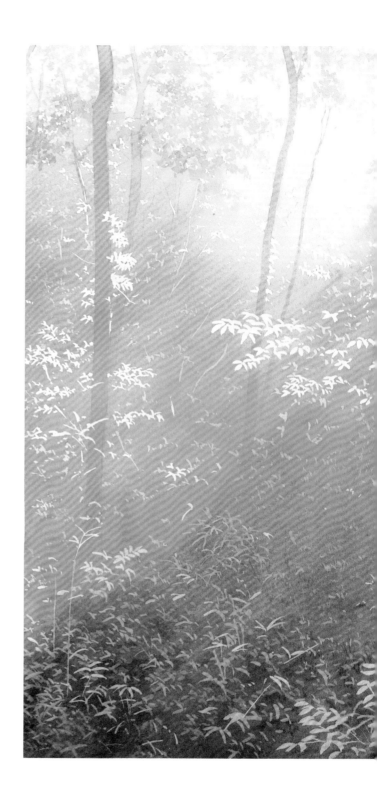

光的溫柔香氣

光總是如此溫柔
因為如此,眾生才會尋求光
共同沐浴在其中的喜悅
我現在也感受到了
在廣大的自然界中
感受光與風及香氣
雖然幸福總是渺小
支撐這份幸福的力量卻十分偉大

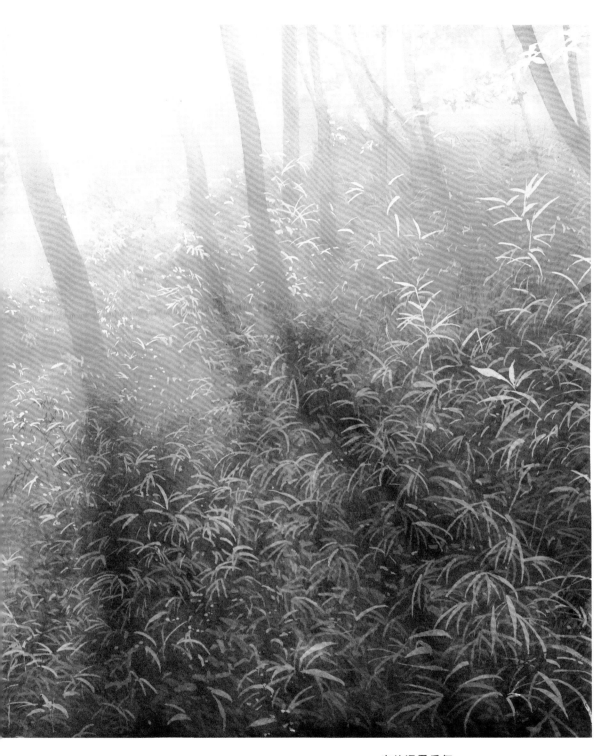

光的溫柔香氣
33×50cm　2021年　透明水彩／瓦特夫水彩紙

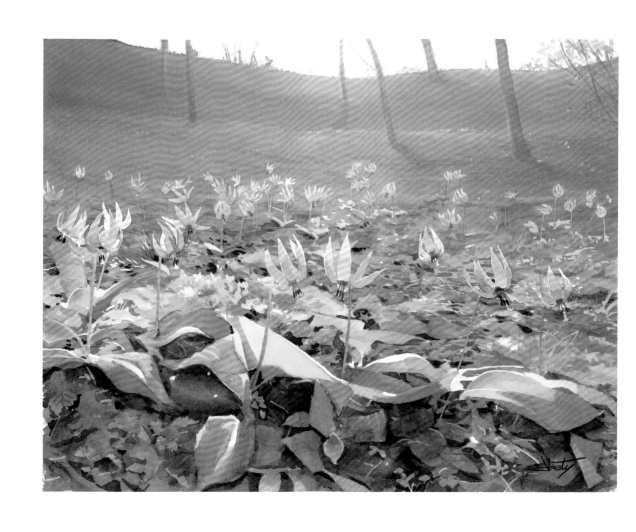

豬牙花

29×38cm　2021年　透明水彩／瓦特夫水彩紙

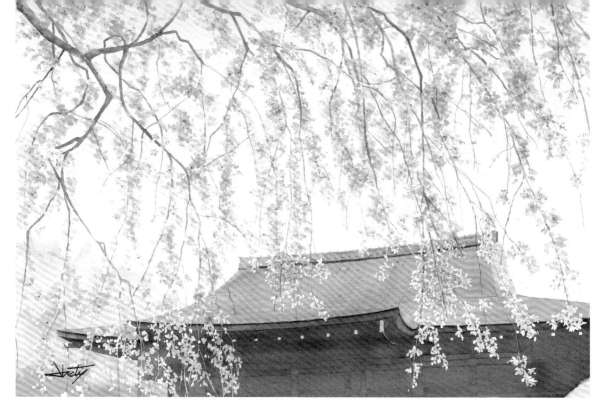

枝垂櫻
27×39cm　2021年　透明水彩／瓦特夫水彩紙

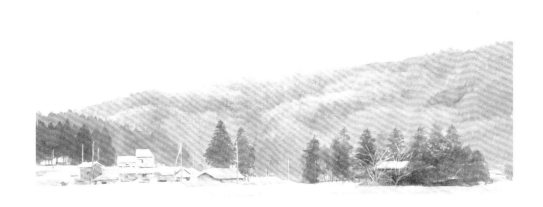

無風的冬日
29×39cm　2020年　透明水彩／瓦特夫水彩紙

初雪的早晨
50×70cm　2020年　透明水彩／瓦特夫水彩紙

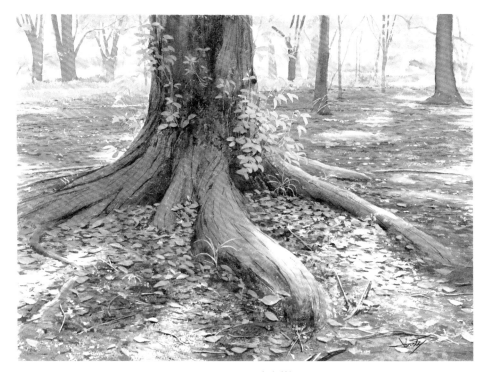

時之樹
29×39cm　2020年　透明水彩／瓦特夫水彩紙

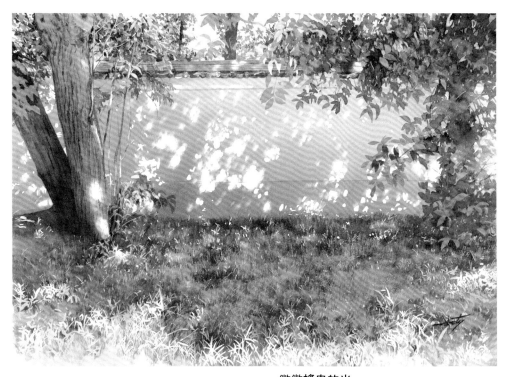

微微搖曳的光
35×50cm　2020年　透明水彩／瓦特夫水彩紙

遙想

越過山峰
便能看見人們居住的城鎮
在群山的環抱之下
小小的民宅彼此依偎
那裡只有寧靜的生活
也許這才是一切

但願這份安穩能持續到永遠
致遙遠的城鎮
致遙遠的人們
致遙遠的時代

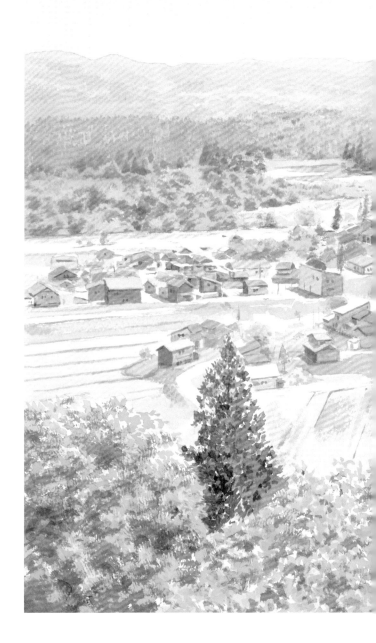

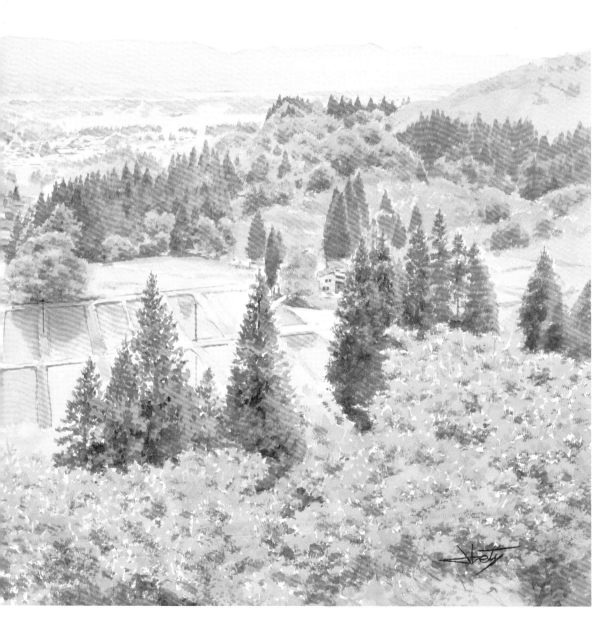

遙想
33×49cm　2020年　透明水彩／瓦特夫水彩紙

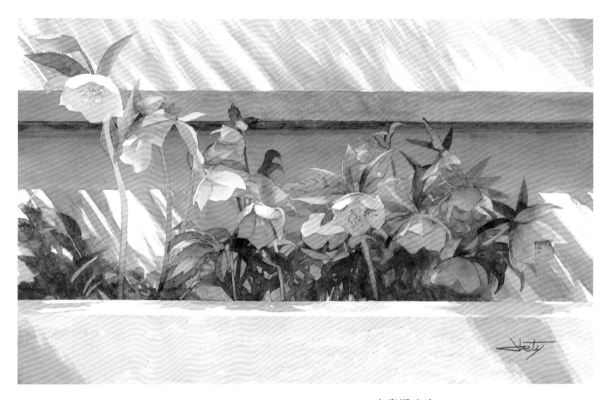

大齋期玫瑰

24×38cm　2019年　透明水彩／瓦特夫水彩紙

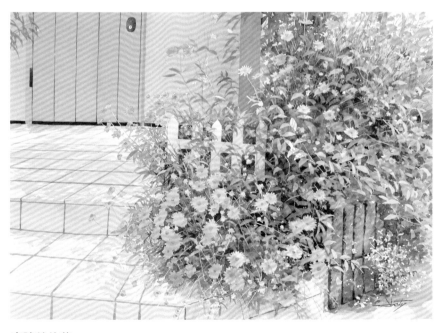

庭院前的花

36×51cm　2020年　透明水彩／瓦特夫水彩紙

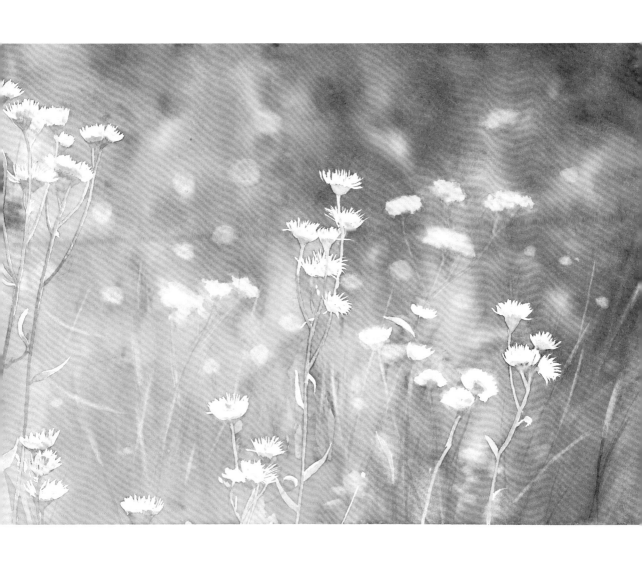

野花
24×36cm　2020年　透明水彩／瓦特夫水彩紙

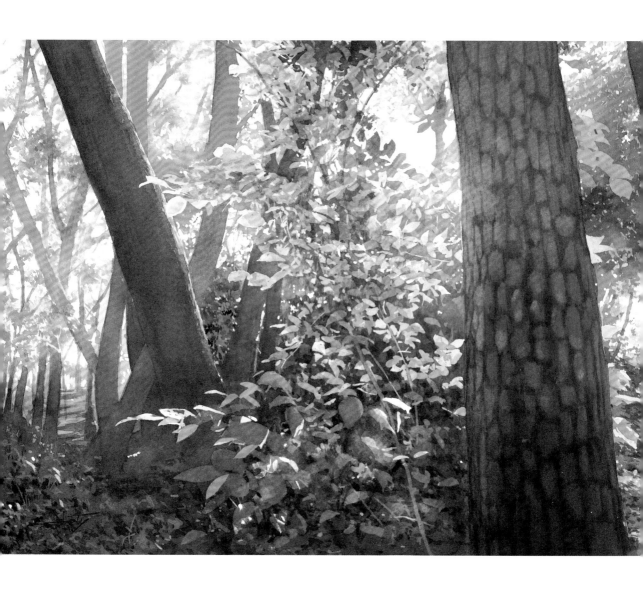

樹林之光
35×49cm　2020年　透明水彩／瓦特夫水彩紙

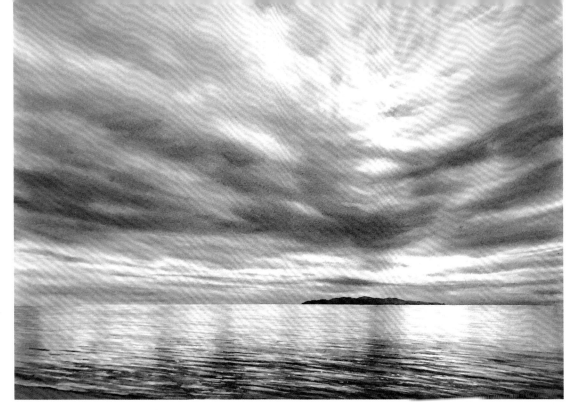

冬日無波
35×50cm　2020年　透明水彩／瓦特夫水彩紙

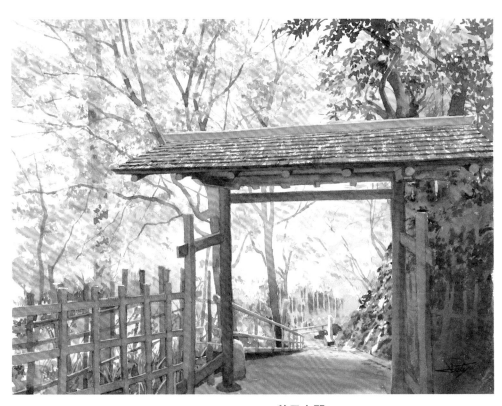

秋日山門
29×38cm　2020年　透明水彩／瓦特夫水彩紙

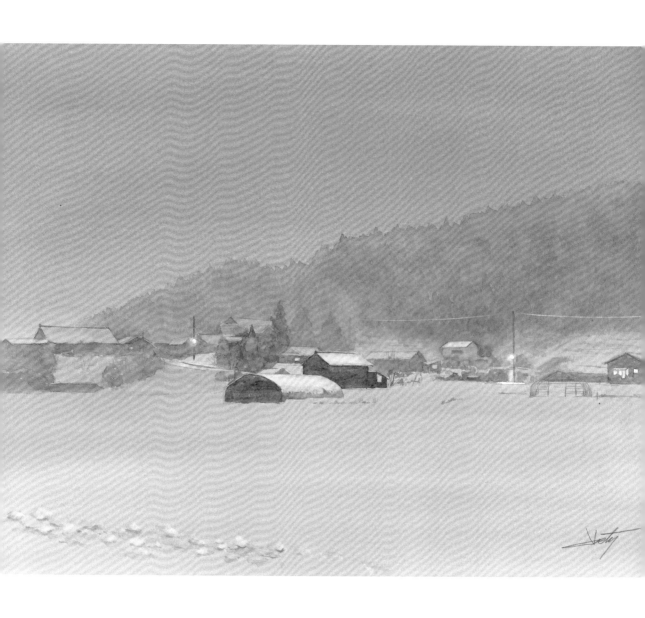

傍晚的雪景
29×38cm　2020年　透明水彩／瓦特夫水彩紙

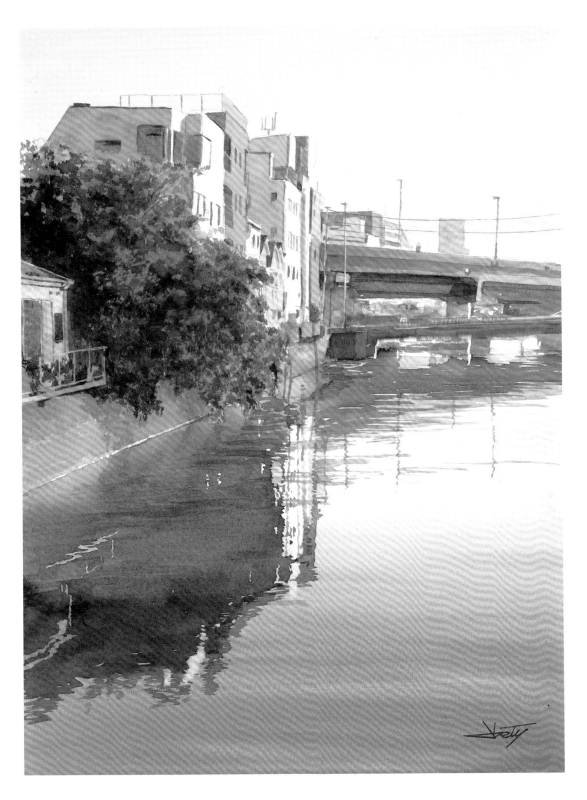

從橋上眺望
38×29cm　2019年　透明水彩／瓦特夫水彩紙

後門之光
38×29cm　2019年　透明水彩／瓦特夫水彩紙

第 1 章

Abe Toshiyuki Painting Technique
Beginner's

初 階 技 巧 篇

畫 材 的 知 識 與 用 法

挑選畫材的時候，最重要的是自己使用起來的感受，以及是否容易取得。親自去美術社尋找喜愛的畫材，也是繪畫的樂趣之一。

水 彩 筆

柯林斯基貂毛圓筆

8號～10號共兩支

不論是細線、粗線還是乾刷，我幾乎都只用這兩支筆來畫。捆著膠帶的筆是我用來渲染的筆。持續使用同樣的筆，技巧就會愈來愈熟練。

尼龍製的硬毛筆

使用在混合顏料與修改的時候。斜切的筆兼具不同的筆尖硬度，相當方便。

遮蓋用的筆

我慣用尼龍筆與飛龍文具的自來水筆（中）。自來水筆不容易變硬，也能夠從內側清洗。

G筆

要遮蓋細小的地方時非常方便。先用砂紙磨過筆尖會比較好用。

排刷

我慣用4～5公分的寬度。刷上清水或是塗較大的面積時會用到。

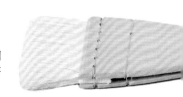

水 彩 紙

所有畫材之中，挑選紙張是最重要的一步。一般來說，瓦特夫（Waterford）與阿詩（Arches）等棉紙容易吸附顏料，很適合需要疊色的透明水彩。華特生（Watson）等木漿混合紙比較容易掉色，所以適合使用水彩毛筆或淡彩的人。

牛 膽 汁

本來是為了讓顏料更容易著色，塗在紙張上使用的畫材。也可以利用它會排斥水彩顏料的性質來畫出特殊的效果。

調 色 盤 與 顏 料

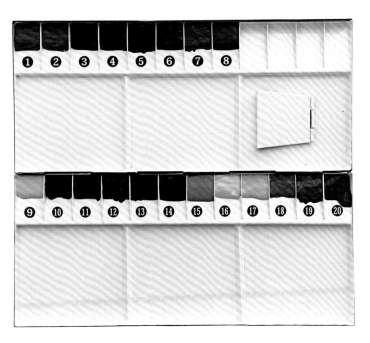

※括號內的字母代表不同的品牌，（H）是 Holbein 好賓，（S）是 Schmincke 史明克，（W）則是 Winsor&Newton 溫莎＆牛頓。

我的調色盤所選的顏料相當特殊，所以並不適合初學者。初學者可以直接使用現成的12色或18色水彩。不過大家也要了解，顏料除了色彩的不同之外，還有透明感的差異、顆粒大小（粒化）的差異、吸附性（著色）的差異。我的調色盤選擇的是顆粒小、容易吸附的透明色顏料。

Winsor&Newton
溫莎＆牛頓

Schmincke
史明克

Holbein
好賓

遮 蓋 液

許多品牌都有推出遮蓋液。其中幾乎都是像好賓牌這種橡膠成分較多的遮蓋液，只有史明克牌的成分不同。差異在於好畫程度、保存期限、凝固程度、可稀釋的水量、好剝程度、塗在顏料上的影響等等，請根據各產品的特性來使用（請參照第33～35頁）。如果使用方式錯誤，就有可能無法從紙上去除，或是產生變色的情形。去除的時候可以用手指剝掉，或是使用市售的除膠擦。

好賓
遮蓋液

史明克
遮蓋液

MITSUWA
除膠擦

兩 支 筆 的 運 用

▶ 觀 看 示 範 影 片

混合顏料與水
使用手機鏡頭掃描左
側的 QR Code 即可
播放影片。
使用電腦觀看影片的讀者請輸入
以下的網址。
https://reurl.cc/AKyEde

混合兩種顏料
使用手機鏡頭掃描左
側的 QR Code 即可
播放影片。
使用電腦觀看影片的讀者請輸入
以下的網址。
https://reurl.cc/OpE2Gg

　　基本上，我會同時使用兩支筆，一邊渲染一邊描繪。畫法有點類似日本畫的單邊渲染。這是表現光影時不可或缺的技法。

分 別 沾 取 顏 料 與 水 的 兩 支 筆

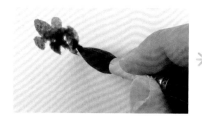
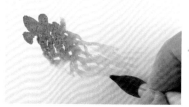
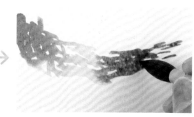

用一支筆沾取顏料，另一支筆（捆著白色膠帶的筆）則沾水。交互使用兩支筆，暈開各處的顏料，同時將色彩連接起來。塗上顏料後，趁著顏料還很濕潤，用沾水的筆逐漸將色彩暈開來。接著再塗上顏料。重複同樣的步驟，將色彩連接起來。

分 別 沾 取 不 同 顏 料 的 兩 支 筆

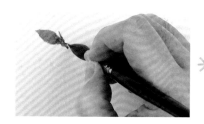
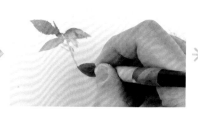

用兩支筆分別沾取不同的顏色，一邊混色一邊描繪。一支筆沾取紅色，另一支筆（捆著白色膠帶的筆）則沾取黃色。就像楓葉的色調。畫上紅色之後，趁著顏料還很濕潤時疊上黃色，使色彩互相滲透。重複同樣的步驟，將色彩連接起來。

遮 蓋 技 法

在水彩畫中，遮蓋是能有效表現細膩光影的技法。不同品牌的產品各有不同的使用方法，請特別注意。

觀 看 示 範 影 片

史明克的遮蓋液・基礎

使用手機鏡頭掃描左側的 QR Code 即可播放影片。

使用電腦觀看影片的讀者請輸入以下的網址：

https://reurl.cc/ZrXQ6a

遮蓋技法包括了遮蓋液品牌與應用方式的差異，分別對應不同的影片。請透過各項目旁邊的 QR Code 進行觀看。這個 QR Code 連結的影片是史明克牌遮蓋液的基本使用方法。

史 明 克 遮 蓋 液 的 基 本 用 法

史明克牌的遮蓋液有幾個特點：①畫過顏料的地方也可以遮蓋、②不容易使筆毛變硬、③可以單獨去除一部分。

P o i n t

將大約5毫米深的遮蓋液分裝到容器裡，再用1～2下噴霧的水來稀釋。以比例而言，大概不到遮蓋液的10%。如果用10%以上的水量來稀釋，就有可能滲透到紙張內，導致無法去除。

①

②

③

④

①用筆從分裝容器沾取遮蓋液。為了避免塗上太多遮蓋液，請在容器的邊緣適度刮掉一些。

②用筆塗上遮蓋液。畫完之後，請馬上將筆洗乾淨。

③～④塗上顏料，待乾燥後，用除膠擦去除凝固的遮蓋液。

P o i n t

顏料乾燥之後，用沾水的筆塗抹遮蓋液上面的顏料，再用衛生紙擦乾淨。如果直接去除遮蓋液，有可能會弄髒紙張。

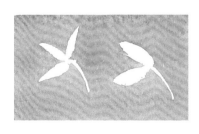

好 賓 遮 蓋 液 的 基 本 用 法

好賓牌的遮蓋液有幾個特點：①滑順好塗、②容易去除、③長時間附著在紙上也比較容易去除。

觀 看 示 範 影 片

好賓的遮蓋液‧基礎
使用手機鏡頭掃描左側的QR Code即可播放影片。

使用電腦觀看影片的讀者請輸入以下的網址。

https://reurl.cc/KpMx7q

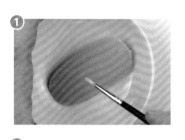

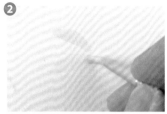

P o i n t

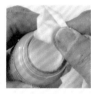
凝固在瓶口附近的遮蓋液要時常用衛生紙擦除。

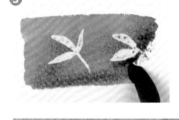

①好賓的遮蓋液容易使筆毛變硬，所以我會先抹過肥皂，為筆毛上一層保護膜。

②用筆直接從瓶內沾取遮蓋液，開始描繪。

③遮蓋液乾燥後，畫上顏料。

④去除凝固的遮蓋液。

使 用 好 賓 遮 蓋 液 來 遮 蓋 細 線

好賓的遮蓋液很滑順，所以也能用G筆來描繪。只要用細緻的防水砂紙將G筆的筆尖磨順，就不會刮傷紙張了。

觀 看 示 範 影 片

遮蓋細線
使用手機鏡頭掃描左側的QR Code即可播放影片。

使用電腦觀看影片的讀者請輸入以下的網址。

https://reurl.cc/8WqydX

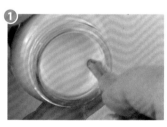

①用G筆直接從瓶內沾取遮蓋液。

②～③就像寫字一樣，用遮蓋液在紙上描繪線條。

遮蓋液乾燥後，畫上顏料。顏料乾燥後，去除凝固的遮蓋液。

使用史明克遮蓋液進行乾刷

利用史明克遮蓋液的特性，就可以透過遮蓋技法來達到乾刷的效果。（請參照第80頁）

觀看示範影片

遮蓋液的乾刷
使用手機鏡頭掃描左側的 QR Code 即可播放影片。

使用電腦觀看影片的讀者請輸入以下的網址。

https://reurl.cc/Vj8Eab

①就像顏料的乾刷一樣，讓筆與紙平行，將遮蓋液塗成斑駁的樣子。

②遮蓋液乾燥後，用指腹摩擦較厚的部分，去除部分的遮蓋液。

③畫上顏料。

顏料乾燥後，去除凝固的遮蓋液。

使用史明克遮蓋液進行雙重遮蓋

因為內含的氨類添加物很少，所以也能遮蓋顏料乾掉的地方。這個方法能輕鬆表現出重疊的效果。

觀看示範影片

雙重遮蓋
使用手機鏡頭掃描左側的 QR Code 即可播放影片。

使用電腦觀看影片的讀者請輸入以下的網址。

https://reurl.cc/MbRO03

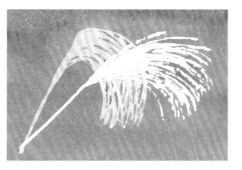

①首先用遮蓋液在紙上畫出芒草。

②遮蓋液乾燥後，畫上顏料。等待顏料自然乾燥。用吹風機吹乾容易使顏料脫落，所以我不建議使用。

③顏料乾燥後，用遮蓋液在上面畫出另一株芒草。

④遮蓋液乾燥後，再疊上一層顏色。

等待顏料乾燥再去除遮蓋液。

水 彩 畫 的 乾 刷

觀 看 示 範 影 片

各種乾刷方式

使用手機鏡頭掃描左側的 QR Code 即可播放影片。

使用電腦觀看影片的讀者請輸入以下的網址。

https://reurl.cc/5GMroR

　　水彩畫的表現方式會隨著水量而改變。乾刷是使用少量的水來畫出斑駁筆觸的技法。因為筆毛會在摩擦的過程中受損，所以我建議大家使用舊筆來畫。

P o i n t

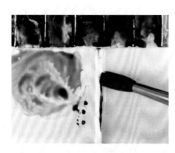
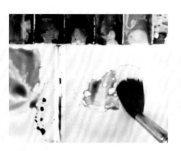

用筆沾取顏料之後，在隔板處刮掉大部分的顏料。如果顏料還是太多，可以在旁邊的空間抹掉。

常 見 的 乾 刷

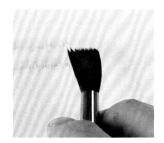

在調色盤上將筆毛壓平之後，用輕柔的筆觸在紙上描繪。不同的筆劃長短也能表現出各式各樣的效果。筆毛會在描繪的過程中彎曲，因此適時地反轉筆的方向，或許會比較好畫。

活 用 紙 張 紋 理 的 乾 刷

將筆稍微拿平，讓顏料沾附在紙張紋理（凹凸）比較突出的地方。用拿平的筆往旁邊橫掃，也能得到類似的效果。

渲 染 與 乾 刷

準備兩支筆，一支筆沾水，在渲染的同時進行乾刷。濕的地方與乾的地方會呈現不同的味道。

畫 線 與 乾 刷

將壓平的筆毛旋轉90度，畫上清晰的細線，就可以描繪樹木等景物。搭配乾刷便能表現各式各樣的材質。

遮 蓋 膠 帶 的 使 用 方 式

水彩是一旦乾燥就很難準確去除顏色的畫材。這裡將介紹使用遮蓋膠帶，對直線或曲線等任何形狀進行刮擦（去除顏料）的技法。

▶ 觀 看 示 範 影 片

直線刮擦
使用手機鏡頭掃描左側的 QR Code 即可播放影片。

使用電腦觀看影片的讀者請輸入以下的網址。

https://reurl.cc/9OVr5v

曲線刮擦
使用手機鏡頭掃描左側的 QR Code 即可播放影片。

使用電腦觀看影片的讀者請輸入以下的網址。

https://reurl.cc/Goemxp

葉狀刮擦
使用手機鏡頭掃描左側的 QR Code 即可播放影片。

使用電腦觀看影片的讀者請輸入以下的網址。

https://reurl.cc/ZrXega

我使用的是在量販店等處販售的塗裝用遮蓋膠帶，黏性偏強。使用遮蓋液或遮蓋膠帶的時候，我建議不要選擇紙面脆弱的木漿水彩紙，而是使用阿詩（Arches）或瓦特夫（Waterford）這樣的棉質水彩紙。

直 線 刮 擦

①準備兩條剪成適當長度的遮蓋膠帶。

②把兩條遮蓋膠帶牢牢貼在畫過顏料並乾燥的地方，中間保留一點空隙。

③用筆毛偏硬的筆沾水，刮擦膠帶之間的空隙。

④～⑥用衛生紙擦乾水分，然後再撕掉膠帶。

曲　　線　　刮　　擦

①把遮蓋膠帶貼在紙板上，用美工刀割出一條曲線。

②把割好的膠帶上半部牢牢貼在畫過顏料並乾燥的地方。

③再貼上下半部的膠帶，中間保留一點點空隙。

④～⑥用筆毛偏硬的筆沾水，刮除顏色之後再用衛生紙擦乾水分，並撕掉膠帶。

這樣就畫好白色的曲線了。

葉　　狀　　刮　　擦

①～②把遮蓋膠帶貼在紙板上，用鉛筆畫出落葉的形狀，再用美工刀沿線條切割。

③把遮蓋膠帶從紙板上撕下來，牢牢貼在畫過顏料並乾燥的地方。

④用筆毛偏硬的筆沾水，刮除顏色後再用衛生紙擦乾水分。

⑤這麼一來就完成了落葉形狀的除色（刮擦）。

⑥在下面補畫陰影，這樣便完成了落葉的底色。之後可以再畫上紅色或黃色。

使 用 衛 生 紙 來 描 繪 天 空

要描繪（刮擦）飄浮在天上的雲朵，這是最簡單的方式。去除色彩的方式
會根據顏料的乾燥程度而異，以下將介紹利用這個差異來表現雲朵的技法。

01

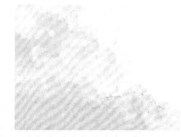

用排刷塗上代表天空的藍色。

P o i n t

用衛生紙按壓的力道與顏料的乾燥
程度，能表現出不同的效果。

02

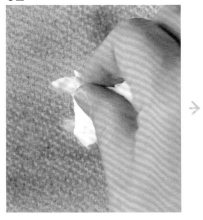

▶ 觀 看 示 範 影 片

使用衛生紙來
描繪天空

使用手機鏡頭掃描左
側的QR Code即可
播放影片。

使用電腦觀看影片的讀者請輸入
以下的網址:

https://reurl.cc/7eR4G5

把衛生紙輕輕揉成團狀,先從雲朵最白的部分開始擦除顏色。

03

 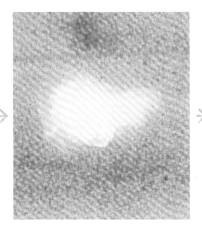

接著一邊等待顏料乾燥,一邊慢慢擦出邊緣模糊的白雲。

04

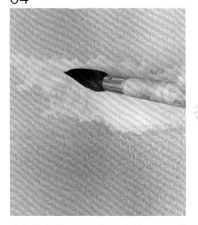

完全乾燥後,如果想要畫得更白,就用沾水的筆把表面稍微弄濕,再用衛生紙按壓。

05

乾燥到一定程度後,就算按壓也不會變成純白色,比較容易表現出雲朵的輕盈感。

使 用 牛 膽 汁 來 描 繪 雲 朵

牛膽汁本來是為了讓顏料更容易著色，直接塗在紙張上使用的畫材，但也可以利用界面活性劑會排斥水彩顏料的性質來描繪雲朵。

01

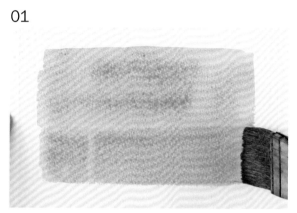

用排刷塗上代表天空的藍色。

P o i n t

準備用不同的水量稀釋而成的濃牛膽汁與淡牛膽汁。使用時可以用筆將濃牛膽汁加到淡牛膽汁之中，適時調整濃度。

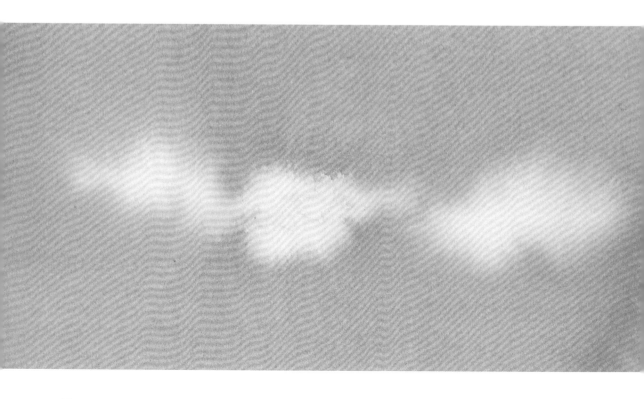

P o i n t

即使白色的範圍擴散到一定程度，如果放著不管，濕潤的顏料也會從外側湧入，使白色的範圍變小。所以直到顏料乾燥至一定程度為止，都要繼續調整濃度，慢慢補上牛膽汁。

 觀 看 示 範 影 片

 使用牛膽汁來
描繪雲朵

使用手機鏡頭掃描左側的 QR Code 即可播放影片。

使用電腦觀看影片的讀者請輸入以下的網址。

https://reurl.cc/Npqbzk

02

趁著顏料還很濕潤的時候，用筆塗上牛膽汁。水彩顏料會被排斥，擴散出白色的範圍。

03

根據擴散程度，加大白色的範圍，畫出雲朵的形狀。

04

濃度高會使界線更清晰，濃度低會使界線更柔和。可視情況調整濃度，慢慢畫出雲朵。

使 用 渲 染 技 法 與 水 彩 筆 來 描 繪 雲 朵

天空與雲朵有許多不同的畫法。這裡將介紹渲染、水彩筆刮擦、遮蓋、衛
生紙刮擦等技法的並用方式。

▶ 觀 看 示 範 影 片

使用渲染技法與水彩
筆來描繪雲朵‧解說

使用手機鏡頭掃描左側
的QR Code即可播放影
片。

使用電腦觀看影片的讀者請輸入
以下的網址。

https://reurl.cc/WkD04x

無剪輯版

使用手機鏡頭掃描左側
的QR Code即可播放影
片。

使用電腦觀看影片的讀者請輸入
以下的網址。

https://reurl.cc/WkD0E7

01

首先將遮蓋液塗在最亮的部分，也就
是光線從雲中透出來的地方。

02

※圖中的紅色部分是
用修圖軟體將塗過遮
蓋液的地方標示出來
的樣子。

03

混合錳藍與陰丹士林藍，調出大量的
天藍色。

04

把紙張立起來，用排刷往四面八方均
勻塗滿清水。

05

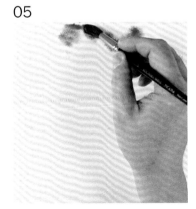

觀察滲透的程度，從上方開始畫上藍
色。

06

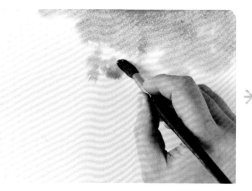 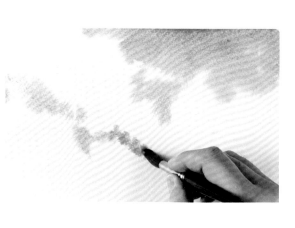

控制滲透的程度，留下部分的白雲，持續上色。

07

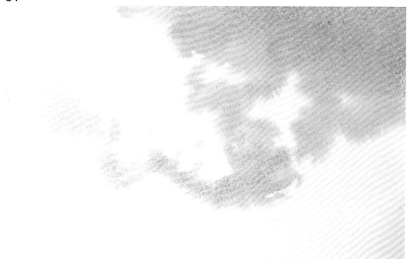

藍色已經大致畫完了。接下來要修飾留白的雲朵形狀。

08

使用洗乾淨並以抹布壓乾水分的筆，擦去藍色的部分，調整雲朵的形狀。

09

特別是塗過遮蓋液的部分，周圍的顏色必須擦乾淨，以免在去除遮蓋液之後顯得突兀。

P o i n t

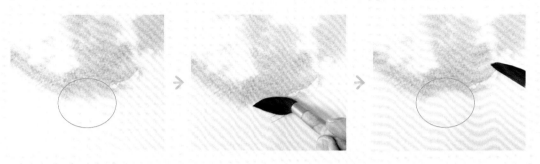

用筆擦去顏色的時候，請注意筆毛所含的水分。水分太多反而會使顏料擴散，太少又會造成斑駁。過程中可以用抹布來調整水量，控制在與紙面差不多的水分濃度。另外，即使是一度擦除顏色的地方，顏料也有可能再滲透過來。所以要反覆刮擦，調整形狀。

10

11

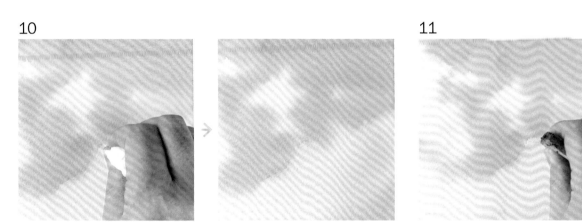

形狀大致調整好之後，用衛生紙按壓吸除部分範圍的水分。

乾燥後去除凝固的遮蓋液。

12

最後用偏硬的尼龍筆摩擦去除掉遮蓋液的周圍部分，再用衛生紙按壓，使顏色相融。

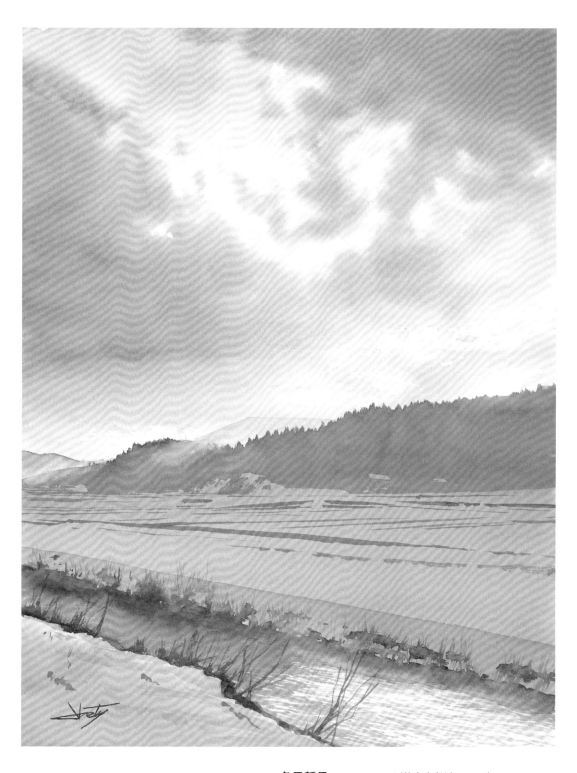

冬日靜景 38×29cm 瓦特夫水彩紙 2020年

若要以淡淡的光或細小的光為主角，就必須將整體色調畫得偏暗。我會在動筆前先構思自己想描繪的光影效果。

第 2 章

Abe Toshiyuki Painting Technique
Intermediate

中　階　技　巧　篇

使 用 漸 層 來 描 繪 山 峰

　　描繪有空氣感的遠方山峰時，以漸層來表現山的表面是很有效的技法。這裡將介紹使用遮蓋液輕鬆畫出漸層的技法。

01

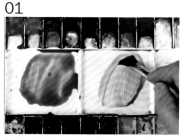

藍色混合了錳藍與群青。接著再將這種藍色調淡，加上五月綠，調出綠色。

02

為了畫出漂亮的漸層，首先要沿著山的稜線塗上遮蓋液。這麼一來就不必顧慮稜線的輪廓，可以更快速地運筆。除此之外，殘雪的地方也要遮蓋。

03

為整座山塗滿清水。不能塗到天空的範圍。

04

為山峰的上半部畫上藍色。

05

趁著藍色顏料還未乾的時候，在山腰處畫上藍色與綠色的混色，並在最下方疊上綠色。

 觀 看 示 範 影 片

 使用漸層來描繪
山峰・解說
使用手機鏡頭掃描左
側的 QR Code 即可
播放影片。

使用電腦觀看影片的讀者請輸入
以下的網址。

https://reurl.cc/7eRKMy

 無剪輯版
使用手機鏡頭掃描左
側的 QR Code 即可
播放影片。

使用電腦觀看影片的讀者請輸入
以下的網址。

https://reurl.cc/OpVYr7

06

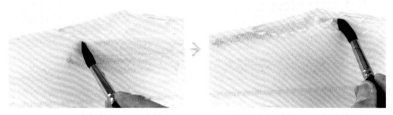

再次於山腰處疊上藍色與綠色的混色，並在上半部疊上藍色，逐漸畫出自然的漸層。

07

後續還要描繪森林等景物，所以用衛生紙輕輕按壓山腳附近的範圍。

P o i n t

顏料容易聚集在遮蓋液的邊緣，使顏色變得太深，所以要用筆去除一些顏料。

08

漸層達到適當的效果時，用吹風機吹乾顏料，然後去除凝固的遮蓋液。

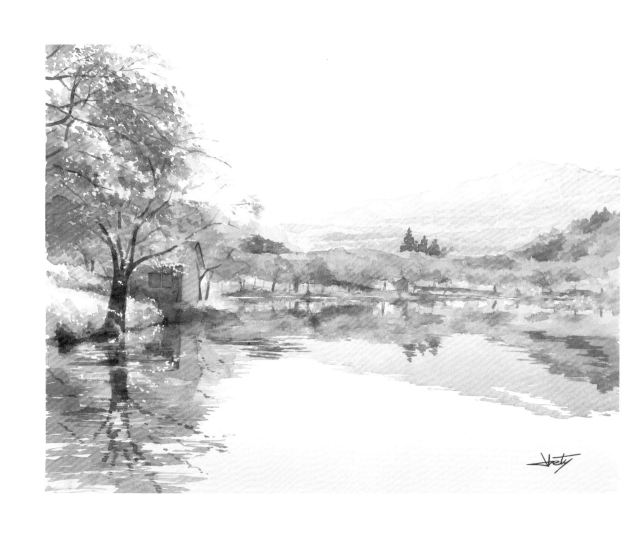

映照遠方山巒 29×39cm 瓦特夫水彩紙 2017年
這是運用前頁介紹的技法所畫的作品。水面的山也是先遮蓋出波紋的
形狀再上色的成果。

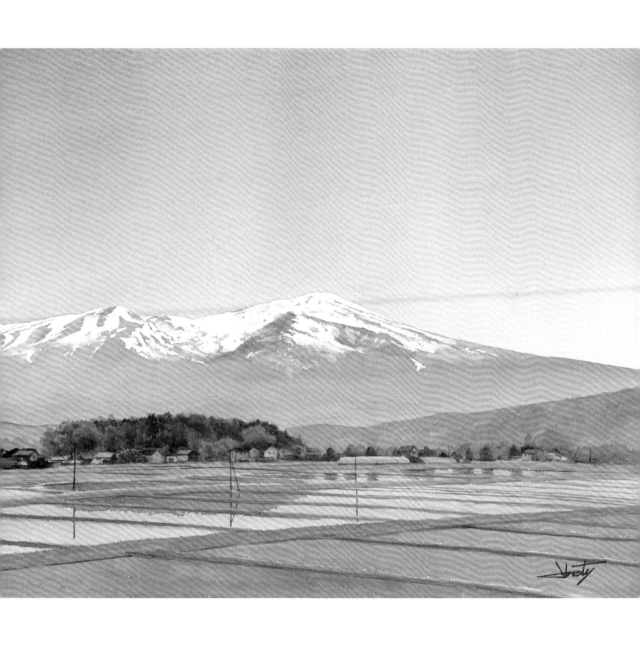

五月的鳥海山 29×39cm 瓦特夫水彩紙 2020年
這也是運用類似技法所畫的作品。使用排刷畫出漸層之後,還有另外補
畫陰影的部分。

使 用 輪 廓 來 描 繪 樹 木

　　寫生的時候，描繪輪廓是最容易表現樹木的技法之一。這裡將介紹如何只運用兩種顏色，畫出透著陽光的枝葉。

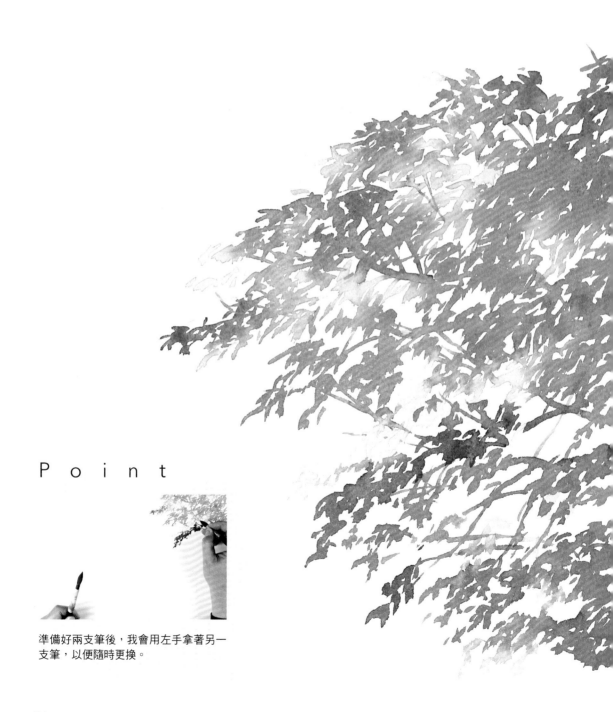

Point

準備好兩支筆後，我會用左手拿著另一支筆，以便隨時更換。

01

準備兩支筆，一支筆沾取深綠色（花綠），另一支筆沾取淺綠色（五月綠）。捆著白色膠帶的筆是淺綠色。

02

首先用淺綠色描繪受光的外側樹葉。

▶ 觀 看 示 範 影 片

使用輪廓來描繪
樹木・解說

使用手機鏡頭掃描左側的 QR Code 即可播放影片。

使用電腦觀看影片的讀者請輸入以下的網址。

https://reurl.cc/qOkGYq

無剪輯版

使用手機鏡頭掃描左側的 QR Code 即可播放影片。

使用電腦觀看影片的讀者請輸入以下的網址。

https://reurl.cc/mGlxz9

03

趁著先畫的綠色還未乾，畫上另一種綠色，使兩種綠色在紙上自然混合。

04

按照光影的強弱，畫出深色與淺色的輪廓。

05

之後也交互使用深綠色與淺綠色的兩支筆，繼續描繪下去。

06

不用嚴格地畫出有如照片般的形狀，而是順著手的動作描繪。

07

畫出一部分的尖角，就能表現出樹葉的感覺。

08

為了避免形狀太過平面，有時候也要刻意改變樹葉的大小，營造空間感。

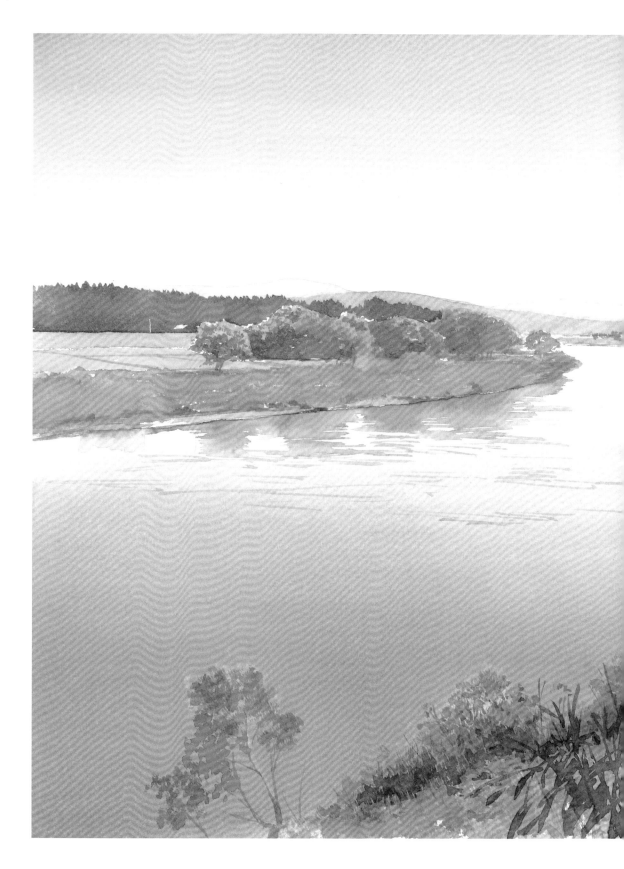

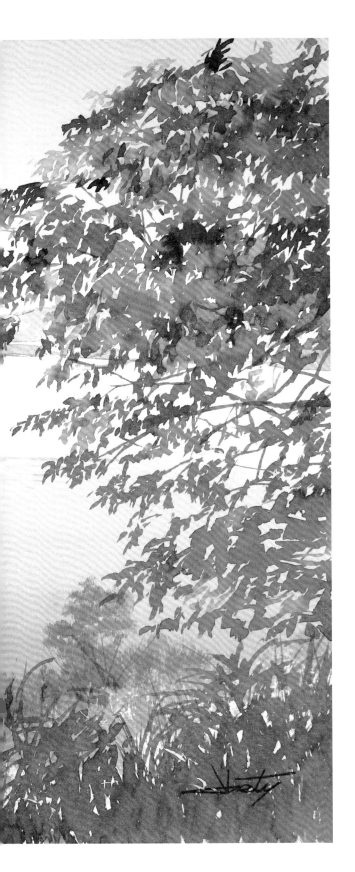

平靜的水流　29×38cm
瓦特夫水彩紙　2019年

用漸層畫出天空與河川後，從遠景依序畫到近景的
作品。近處的樹木與草叢的輪廓是在短短的10分鐘
內畫好的。

使用刮擦與遮蓋技法來描繪花朵與樹葉

如果作品中會使用到刮擦技法，建議選用適合刮擦的紙張。這裡將使用純白華特生（White Watson）水彩紙，介紹以刮擦與遮蓋來描繪作品的技法。

01

首先為花瓣部分塗上遮蓋液。

02

遮蓋液乾燥後，用排刷在紙上均勻塗滿清水，再刷上錳藍與陰丹士林藍混合而成的藍色。

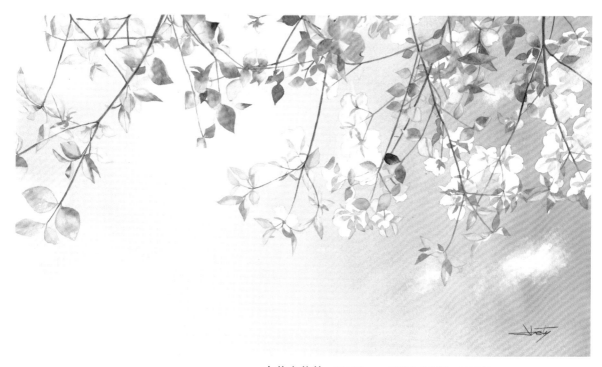

大花山茱萸　29×50cm　瓦特夫水彩紙　2020年
這幅畫使用了刮擦與遮蓋技法，目的是描繪漸層狀的天空背景與輕柔的雲朵。

P o i n t

觀看示範影片

使用刮擦與遮蓋技法來
描繪花朵與樹葉・解說
使用手機鏡頭掃描左側
的QR Code即可播放影
片。

使用電腦觀看影片的讀者請輸入
以下的網址。

https://reurl.cc/44QL82

無剪輯版
使用手機鏡頭掃描左側
的QR Code即可播放影
片。

使用電腦觀看影片的讀者請輸入
以下的網址。

https://reurl.cc/2DWKyX

畫完藍天之後，用吹風機吹
乾紙張。跟自然乾燥的方式
比起來，這麼做比較容易進
行刮擦。

03

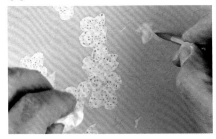

使用沾水的偏硬尼龍筆來描繪樹
葉。畫好之後，用衛生紙按壓紙
張就能去除顏色。

04

這種方法留下的白色不像遮蓋液那麼清晰，些微的斑駁還可以替代陰影。此外，不需要對
所有的樹葉進行刮擦。暗處的樹葉可以直接畫在藍色上。

05

 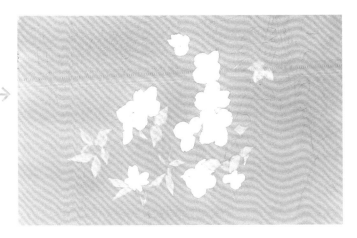

完成樹葉的刮擦之後，去除凝固的遮蓋液。因
為這次選擇的是適合刮擦的紙張，所以必須輕
輕去除遮蓋液，否則有可能會弄破紙張，請特
別注意。

使 用 遮 蓋 技 法 來 描 繪 逆 光 的 雲 朵

　　遮蓋技法會使邊緣顯得生硬，所以很少用來表現雲朵，但這裡將介紹如何
以遮蓋搭配刮擦的技法，呈現出柔和的效果。

01

▶ 觀 看 示 範 影 片

使用遮蓋技法來描繪
逆光的雲朵・解說
使用手機鏡頭掃描左側
的QR Code即可播放影
片。

使用電腦觀看影片的讀者請輸入
以下的網址。

https://reurl.cc/qOkGqR

無剪輯版
使用手機鏡頭掃描左側
的QR Code即可播放影
片。

使用電腦觀看影片的讀者請輸入
以下的網址。

https://reurl.cc/02EK8k

首先沿著雲的輪廓塗上遮蓋液，把鉛筆的草稿線遮住。

02

用水彩筆在遮蓋液框起的範圍中塗滿清水。

03

趁著紙張還很濕潤的時候，點上溫莎黃與黃赭。

04

再加上歌劇紅，增添紅色調。

05

將陰丹士林藍、凡戴克棕、花綠混合成灰色，點在離輪廓稍遠的內側。

06

不時改變混色的比例，補滿內側的顏色。

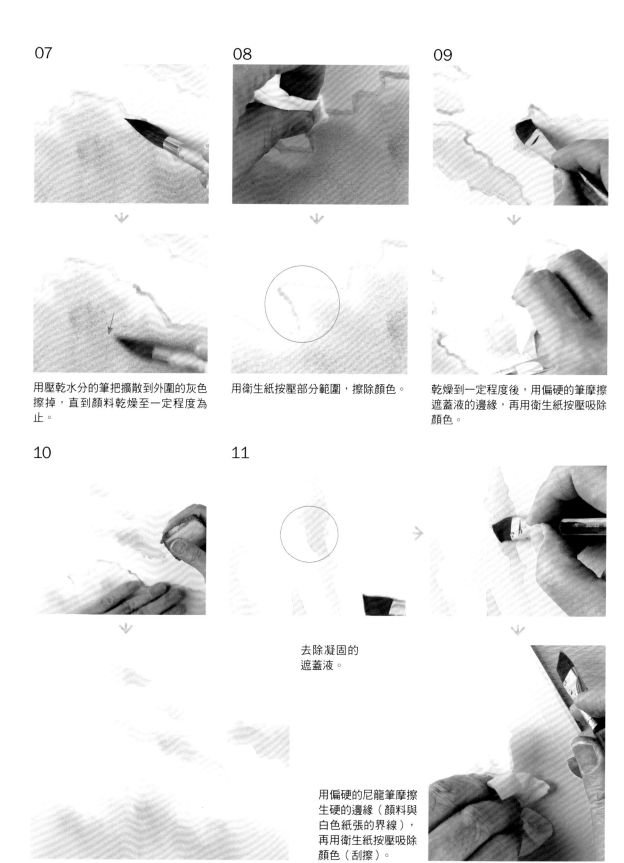

07

用壓乾水分的筆把擴散到外圍的灰色擦掉，直到顏料乾燥至一定程度為止。

08

用衛生紙按壓部分範圍，擦除顏色。

09

乾燥到一定程度後，用偏硬的筆摩擦遮蓋液的邊緣，再用衛生紙按壓吸除顏色。

10

11

去除凝固的遮蓋液。

用偏硬的尼龍筆摩擦生硬的邊緣（顏料與白色紙張的界線），再用衛生紙按壓吸除顏色（刮擦）。

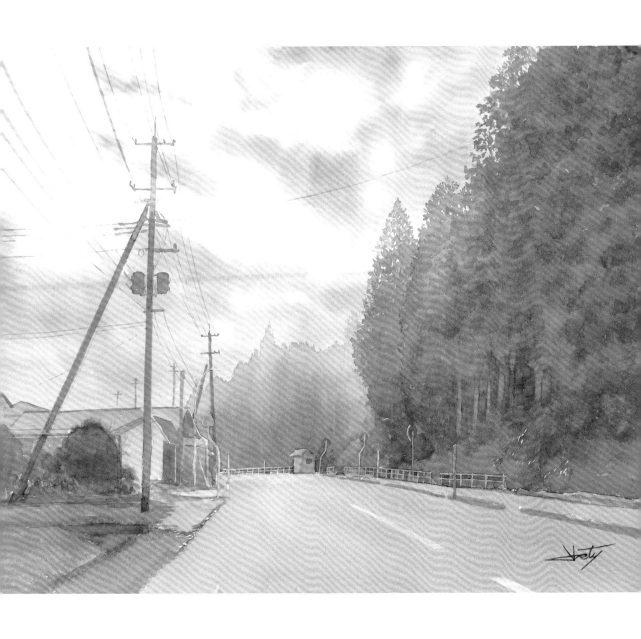

無意間仰望雲朵 29×38cm 瓦特夫水彩紙 2020年
最理想的方式是一筆就能畫出美麗的雲朵，但這樣的技法也可以有效地
重現自己腦海中的印象。

使 用 遮 蓋 技 法 來 描 繪 樹 木

　　這裡將介紹如何使用遮蓋技法，輕鬆畫出與枝幹重疊的樹葉。要遮蓋塗過顏料的地方時，建議選用不含氨的史明克牌遮蓋液。如果使用含有氨的產品，就會使顏料稍微脫落。

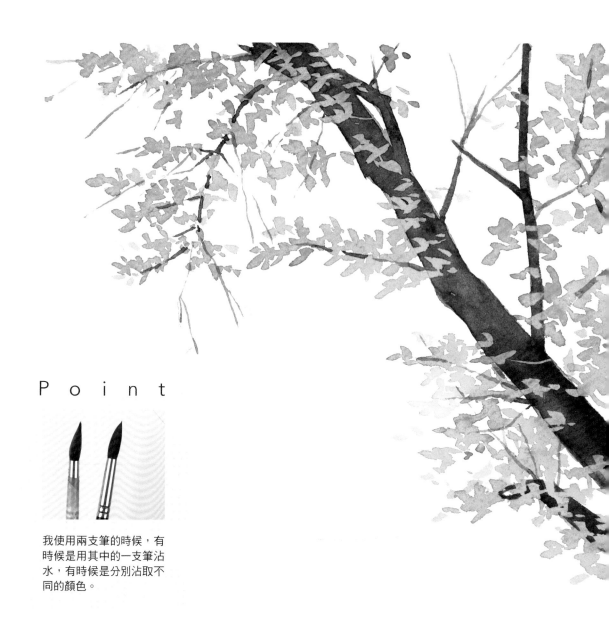

P o i n t

我使用兩支筆的時候，有時候是用其中的一支筆沾水，有時候是分別沾取不同的顏色。

01

　觀　看　示　範　影　片

　使用遮蓋技法來
描繪樹木・解說

使用手機鏡頭掃描左
側的 QR Code 即可
播放影片

使用電腦觀看影片的讀者請輸入
以下的網址。

https://reurl.cc/9OVD8v

　無剪輯版

使用手機鏡頭掃描左
側的 QR Code 即可
播放影片

使用電腦觀看影片的讀者請輸入
以下的網址。

https://reurl.cc/ZrX4KA

左邊的深綠色是樹綠，中間的淺綠色是五月綠。另外，為了能隨時沾取稍微深
一點的綠色，我會先將花綠弄濕，使它保持在可以立即使用的狀態。

02

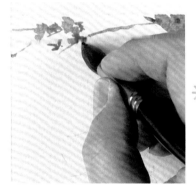

準備兩支筆，一支筆沾取樹綠，另一支捆著白色膠帶的筆則沾取較淺的五月
綠。樹葉主要是用樹綠來描繪，不時在明亮處點綴五月綠。

03

使用較淺的五月綠來描繪受光的樹
葉。將前端畫成尖銳的形狀，看起來
會更像樹葉。

04

 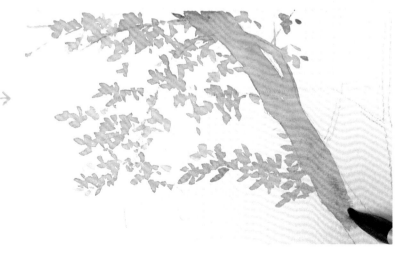

描繪樹葉的同時，同樣使用樹綠來描
繪樹幹。

05

樹枝也用樹綠來描繪，並在樹枝周圍加上樹葉。

06

用遮蓋液在樹幹上描繪樹葉的形狀。途中可以適時拿起紙張，透過光線來確認形狀。

07

針對樹葉從樹幹上延伸出去的地方，補畫出相連的形狀。

08

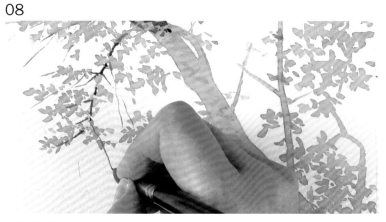

遮蓋液乾燥後，開始描繪樹幹與樹枝。描繪被樹葉遮住的樹枝時，必須避開樹葉，將線條連接起來。

09

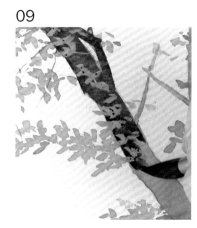

隔著遮蓋液，疊上樹幹的顏色。

10

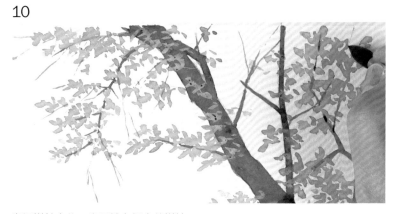

畫好樹幹之後，盡量補上細小的樹枝。

11

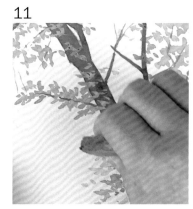

顏料乾燥後，去除凝固的遮蓋液。

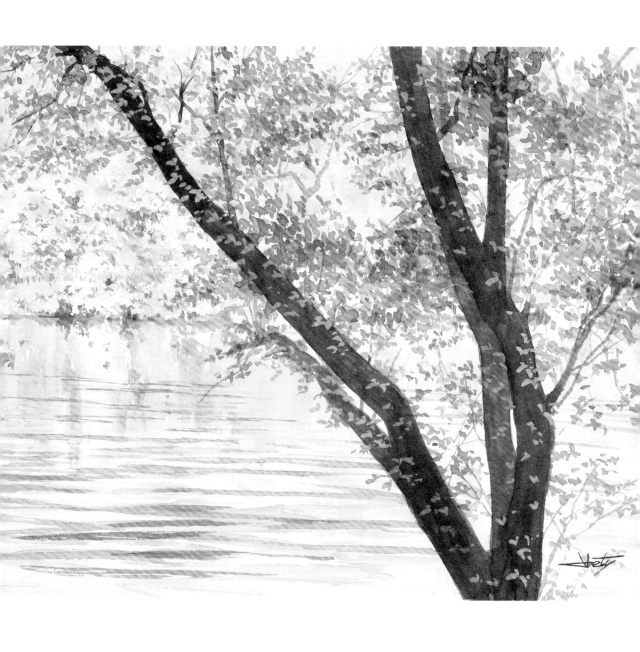

初夏水邊的櫻樹　29×39cm　瓦特夫水彩紙　2017年
背景的山與水面是先畫好的。用遮蓋液畫出與其他樹葉相同的形狀
與大小，就是重點所在。

使用乾刷與渲染技法來描繪陰天的雪山

運用乾刷的斑駁筆觸，就能輕鬆畫出雪山的森林。這裡將使用渲染技法來描繪天空與雲間的陽光，並利用這層色彩來表現雪山的陰影。

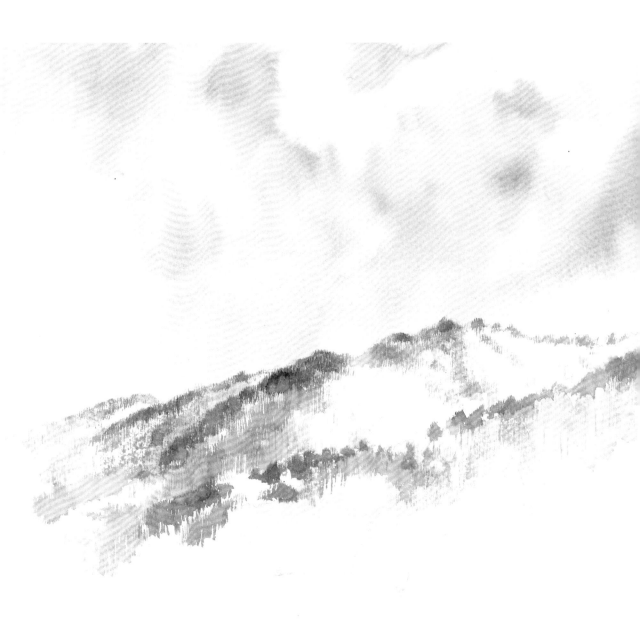

01

使紙張稍微往前傾斜，用排刷在紙上均勻塗滿清水。

02

首先在上方描繪稍微露出的藍天。顏色混合了錳藍與群青。

觀 看 示 範 影 片

使用渲染技法來
描繪陰天・解說

使用手機鏡頭掃描左
側的 QR Code 即可
播放影片

使用電腦觀看影片的讀者請輸入
以下的網址。

https://reurl.cc/5GMK0n

無剪輯版

使用手機鏡頭掃描左
側的 QR Code 即可
播放影片

使用電腦觀看影片的讀者請輸入
以下的網址。

https://reurl.cc/6ENqgZ

P o i n t

從紅線圈起來的部分可以看出，藍色的顏料滲透了過來。
這時要使用壓乾水分的筆來擦除顏色，避免藍色過度擴散。

03

在各處畫上深淺不一的顏色，大致畫上雲朵的顏色。雲朵的顏色是溫莎紫加上陰丹士林藍。經常用到渲染技法的天空不會與照片一模一樣，所以我是根據照片的印象來描繪。

04

為了使變化更豐富，可以在紙張半乾的時候，使用衛生紙或壓乾水分的筆來擦除顏料。

05

首先調好顏色。顏色深的地方是凡戴克棕、陰丹士林藍混入一點花綠。我也使用同樣的混色方式，改變陰丹士林藍的比例，調出了接近褐色的顏色。我另外又添加了透明橘，調出第三種顏色。

06

從遠處的山峰表面開始，以較淡的顏色進行乾刷。乾刷容易讓筆毛受損，所以我會使用舊的筆。

07

想畫出樹的形狀時，可以將筆毛旋轉90度，用細的那一面來畫。

08

適度加上較深的顏色，製造出深淺的變化。

09

近處的部分要維持色彩的變化，同時用更深且更大的筆劃來描繪。

10

山腰附近要注意樹葉與樹幹的造型，畫出一棵一棵樹的感覺。

11

為了強調遠處山峰的白色，比較不白的近處要刻意畫上色彩。

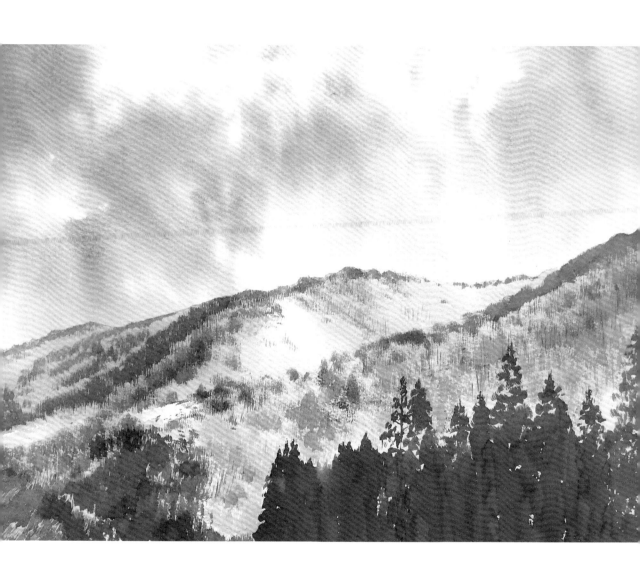

冬天的雲與山 28×39cm 瓦特夫水彩紙 2020年
大約用一個小時一口氣畫完的作品。描繪天空的雲朵時，我也一併畫好
了下方山峰的光影。

使用雙重遮蓋技法來描繪花朵

雙重遮蓋是我自創的名詞，意思是在不同的時機進行兩次遮蓋。用它就能輕鬆畫出乍看之下很複雜的重疊構造。

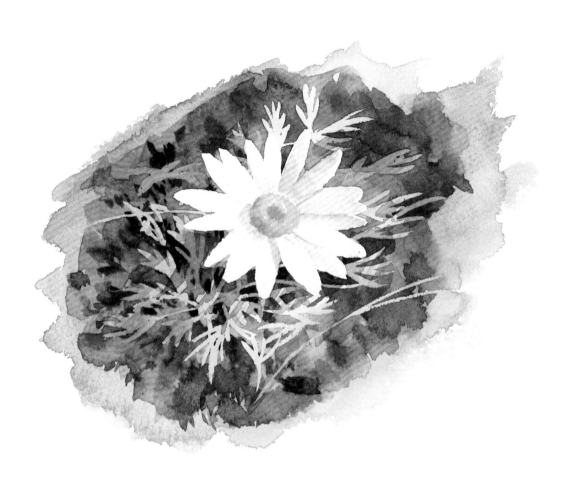

事先準備需要的顏料。左邊是耐久樹綠，中間是五月綠，右邊是溫莎黃。

01

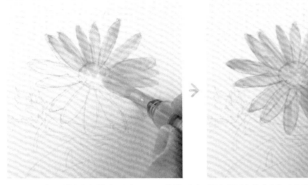

首先要遮蓋花瓣與花蕊的部分。遮蓋液如果有漏塗的部分也不好辨識，所以要仔細地塗。

觀看示範影片

使用雙重遮蓋技法
來描繪花朵・解說
使用手機鏡頭掃描左側
的QR Code即可播放
影片。

使用電腦觀看影片的讀者請輸入
以下的網址。

https://reurl.cc/8Wq95d

無剪輯版
使用手機鏡頭掃描左側
的QR Code即可播放
影片。

使用電腦觀看影片的讀者請輸入
以下的網址。

https://reurl.cc/qOkYn3

02

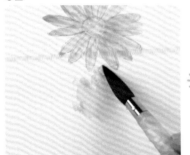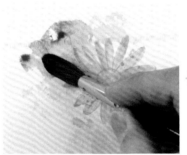

準備兩支筆，一支筆沾取耐久樹綠，另一支筆沾取用水稀釋過的五月綠與溫莎黃的混色，在紙上互相混合，將花朵周圍塗滿綠色。

Point

顏料乾燥後，要用沾濕的衛生紙擦掉遮蓋液上的顏料。如果放著不管，上面的顏料就會在去除遮蓋液時弄髒紙面。

03

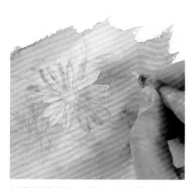

接著用遮蓋液在綠色上面描繪葉子。

04

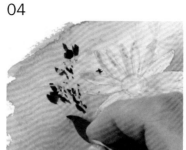

以凡戴克棕為基底，混合花綠、陰丹士林藍，描繪深色的葉子。一開始先為較深的陰影部分上色。捆著白色膠帶的筆沾了淺綠色，一邊渲染一邊描繪。

05

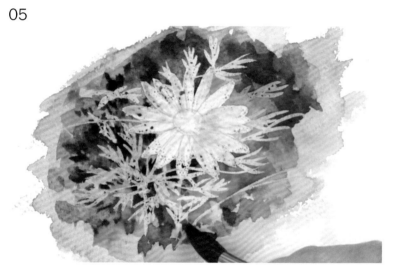

使用深淺不一或保留空隙的方式來描繪沒有塗遮蓋液的部分，就能畫出層次更多的葉子。畫完陰影之後，再蓋上一層深綠色。

06

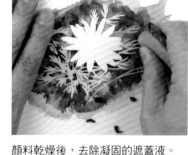

顏料乾燥後，去除凝固的遮蓋液。

07

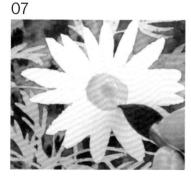

使用鉻橘（Chrome Orange）與鉻深黃（Chrome Yellow Deep），畫出深淺不一的花蕊部分。

08

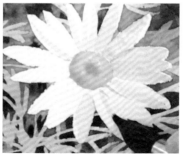

花蕊部分乾燥後，開始為花瓣上色。首先從花瓣與花瓣的重疊處開始畫起，然後描繪陰影。

09

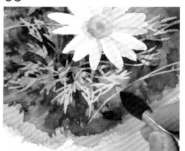

用深綠色在葉子上描繪陰影。

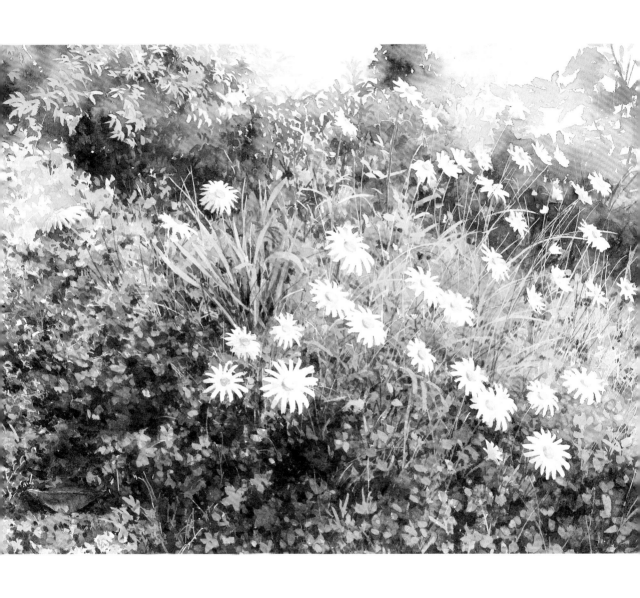

隨風搖曳的野花 32×41cm 瓦特夫水彩紙 2011年
花可以只遮蓋一次就畫好，但草叢遮蓋了兩次。經過兩次的遮蓋，就能
表現出更多的層次。

描　繪　逆　光　的　雪　景

　　若要強調雪的潔白，重點在於如何描繪雪的陰影。這次的作品要使用遮蓋與渲染技法，主要以藍色與紫色來描繪。

01

事先準備需要的顏色。
左上是陰丹士林藍,中
上是溫莎紫,右上是少
許的歌劇紅。左下是凡
戴克棕與陰丹士林藍混
合而成的深陰影色,中
下是錳藍,右下是透明
黃與透明橘。

▶ 觀 看 示 範 影 片

**描繪逆光的雪景・
解說**
使用手機鏡頭掃描左側
的 QR Code 即可播放
影片。

使用電腦觀看影片的讀者請輸入
以下的網址。

https://reurl.cc/Vj8W75

無剪輯版
使用手機鏡頭掃描左側
的 QR Code 即可播放
影片。

使用電腦觀看影片的讀者請輸入
以下的網址。

https://reurl.cc/qOk2lp

02

首先遮蓋雪的上緣。

03

04

先畫上較深的陰影。使用沾水的筆,一邊渲染一邊描繪。

在雪的上方畫上淡淡的橘色、黃色
與歌劇紅。

05

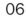

用沾水的筆進行渲染，同時用藍色、紫色、歌劇紅來描繪雪的陰影。

06

趁先前的顏料還很濕潤的時候畫上別的顏色，使色彩相融。

07

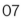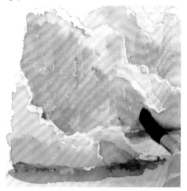

逆光會使雪的上半部變亮。雖然邊緣已經遮蓋過了，但遮蓋液的下方附近還是要留白。

08

用沾水的偏硬尼龍筆刮擦遮蓋液的下緣，再用衛生紙按壓，去除顏色。

09

去除凝固的遮蓋液。

視情況加深陰影。在遮蓋液上方的邊緣等處描繪較深的陰影，就能進一步強調光線。

10

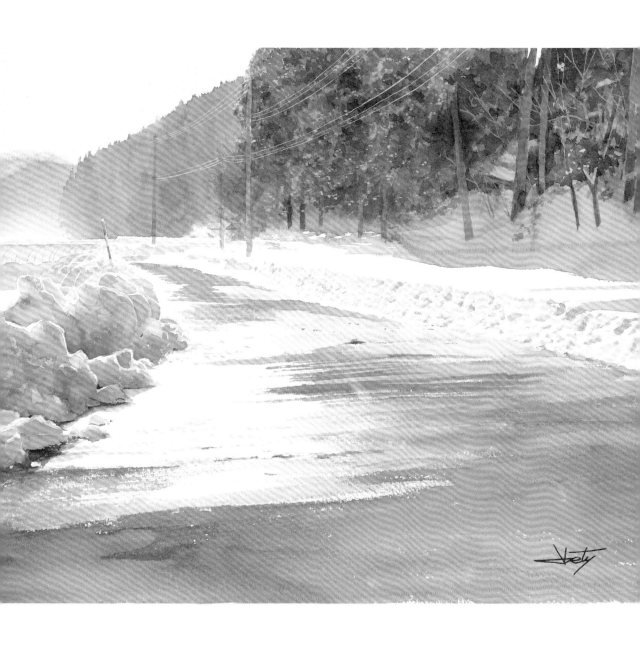

冬天早晨的道路 29×39cm 瓦特夫水彩紙 2019年
半融的積雪有時候會在寒冷的早晨再度結凍。這幅作品就是想表現那
種雪塊的堅硬與透明感。

使 用 遮 蓋 的 乾 刷 技 法 來 描 繪 樹 木

這裡將介紹如何使用遮蓋的乾刷技法來表現樹木或岩石的質感。雖然很難自由控制，但有時候也能得到超乎預期的效果。

01

以保留空隙的方式，逐步縱向刷上遮蓋液。

02

遮蓋液很難調整線條的粗細，所以不必畫得太過細緻，但也要考慮到成品的質感。

P o i n t

 →

遮蓋液乾燥後，用指腹摩擦各處，增添質感。

用軟橡皮去除脫落的遮蓋液碎屑。

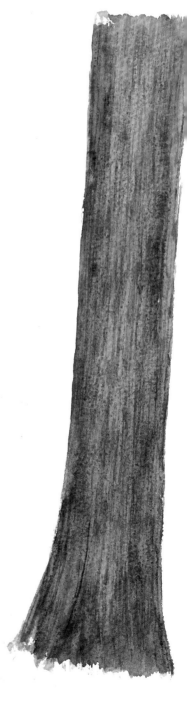

03

 觀 看 示 範 影 片

 使用遮蓋的乾刷技法
來描繪樹木·解說
使用手機鏡頭掃描左側
的 QR Code即可播放影
片。

使用電腦觀看影片的讀者請輸入
以下的網址。

https://reurl.cc/Qj4axO

 無剪輯版
使用手機鏡頭掃描左側
的 QR Code即可播放影
片。

使用電腦觀看影片的讀者請輸入
以下的網址。

https://reurl.cc/ak1xbZ

將陰丹士林藍、凡戴克棕、透明橘混合成褐色，用乾刷的方式塗滿整根樹幹。

04

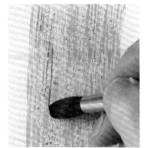

繼續用乾刷的方式，縱向畫上更深的褐色線條，表現樹皮的質感。

05

用吹風機吹乾後，去除凝固的遮蓋液。

06

所有的遮蓋液都已經去除完畢了。

07

在乾刷所使用的顏色裡混入陰丹士林藍，調出略帶藍色調的褐色，塗滿整根樹幹。

08

在某些地方疊上藍色調更強的褐色。

09

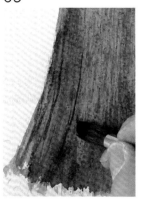

乾燥之後，在各處縱向畫上直線，再以乾刷的方式增添質感。

10

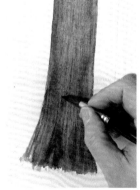

最後同樣以乾刷的方式，在某些地方畫上略帶紅色調的褐色。

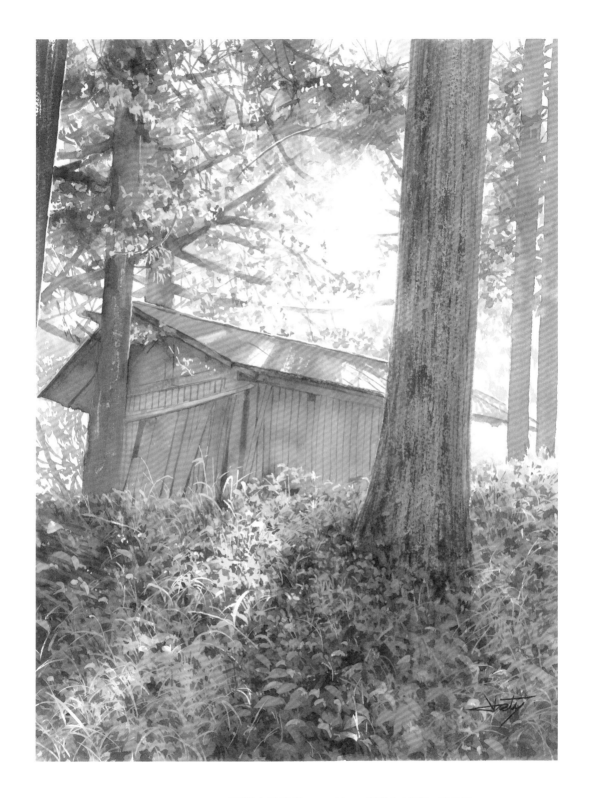

照耀小屋的光 38×29cm 瓦特夫水彩紙 2019年
在這幅畫中，樹木只是呈現耀眼光芒的配角。但如果沒有陰暗的部分，
就無法凸顯光的明亮，所以它是個非常重要的角色。

第 3 章

Abe Toshiyuki Painting Technique
Advanced

高 階 技 巧 篇

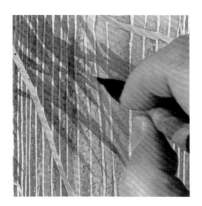

使 用 輪 廓 來 描 繪 中 景

　　創作風景畫的時候，中景的樹木與房屋是無法避免的題材。這種題材容易畫得過於寫實，使作品給人一種生硬的印象。這裡將介紹以簡化的輪廓來描繪中景的方法。

01

將溫莎紫、凡戴克棕、陰丹士林藍、靛藍混合成灰色，接下來只用這個顏色來描繪。

02

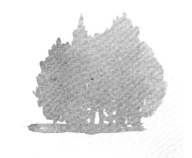

針葉樹的樹林上方使用筆尖來描繪，下方則適度留白，表現樹幹的空隙。

P o i n t

先拉出兩條線，再塗滿上下的範圍，留白的部分就能表現房屋的屋頂了。

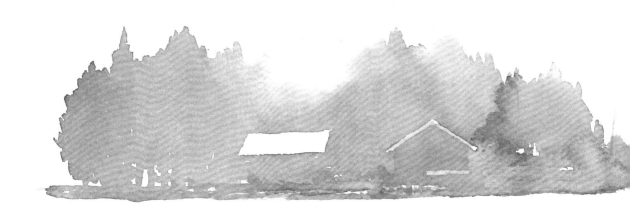

03

04

觀看示範影片

使用輪廓來描繪
中景‧解說
使用手機鏡頭掃描左
側的 QR Code 即可
播放影片。

使用電腦觀看影片的讀者請輸入
以下的網址。

https://reurl.cc/l9vY1v

無剪輯版
使用手機鏡頭掃描左
側的 QR Code 即可
播放影片。

使用電腦觀看影片的讀者請輸入
以下的網址。

https://reurl.cc/xOlW7V

除了沾取灰色的筆之外,還要準備沾水的筆(捆著白色膠帶的筆),趁著灰色
顏料還很濕潤的時候,用沾水的筆暈開。

05

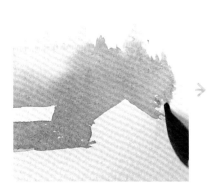

右邊房屋的屋頂也要仔細地畫線並留白。

06

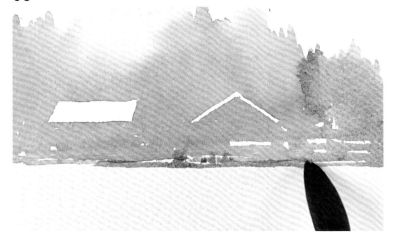

房屋前的灌木等細節要使用筆尖,畫出類似的輪廓。

07

在右手邊樹林的左側點上灰色,製造
陰影。

描 繪 夕 陽 下 的 中 景

這裡將運用前頁介紹的輪廓表現法,以兩種顏料來描繪光影。這個技法也會用到兩支筆。

01

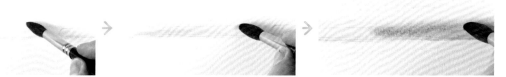

首先用筆在中景的部分塗上清水,然後將透明橘塗在左側,再將溫莎紫、凡戴克棕、陰丹士林藍、靛藍混合而成的灰色以稍微重疊的方式塗在右側,製造漸層。

02

這就是底色。

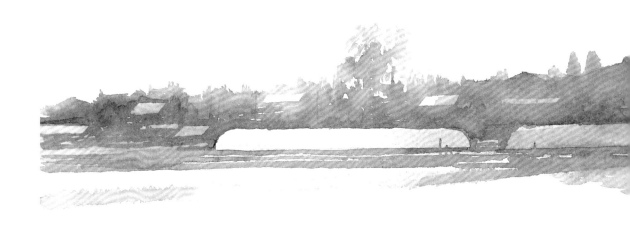

03

準備兩支筆，一支筆（捆著白色膠帶的筆）沾取橘色，另一支筆沾取灰色。

04

以灰色為基礎，渲染一點橘色，畫出夕陽將房屋後方的樹林照亮的模樣。

05

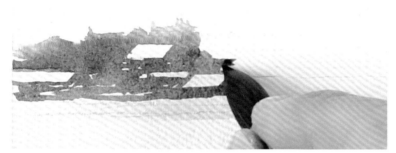

將屋頂最亮處留白，畫出一間一間房屋。

06

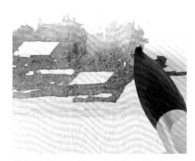

繼續使用兩支筆，由左往右描繪。

P o i n t

使用兩支筆的時候，我會在描繪的同時用另一隻手拿著第二支筆，以便隨時更換。

 觀 看 示 範 影 片

 描繪夕陽下的中景・解說

使用手機鏡頭掃描左側的 QR Code 即可播放影片。

使用電腦觀看影片的讀者請輸入以下的網址。

https://reurl.cc/l9vaZ9

 無剪輯版

使用手機鏡頭掃描左側的 QR Code 即可播放影片。

使用電腦觀看影片的讀者請輸入以下的網址。

https://reurl.cc/yQk4Mq

07

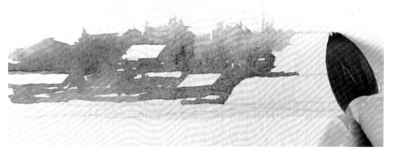

不要完全塗滿，些微的留白可以表現光線。

08

在周圍塗上顏色，畫出溫室的形狀。

09

 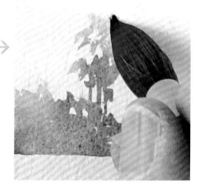

形狀比較清晰的樹木也要以橘色與灰色來渲染，用筆尖畫出細密的枝葉。

10

 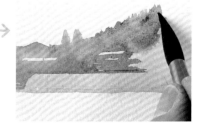

右側的山要用橘色與灰色的筆尖畫出稜線上的樹木，山腰處也要混合兩種顏色。

11

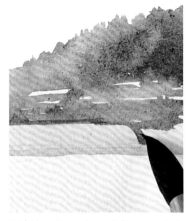

右邊的溫室也一樣要塗滿周圍，畫出形狀。

12

畫出橫線，留下細小的白色縫隙，表現出溫室前的田埂。

13

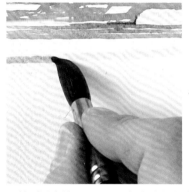

延伸到近處的田埂也要用橘色與灰色來渲染。先用一種顏色畫出橫線，再用另一種顏色縱向畫出細小的直線，表現出質感。

14

用灰色描繪陰影中的房屋與樹木。

15

在留白的地方塗上部分的橘色。

16

山的陰影處則要塗上淡淡的灰色。

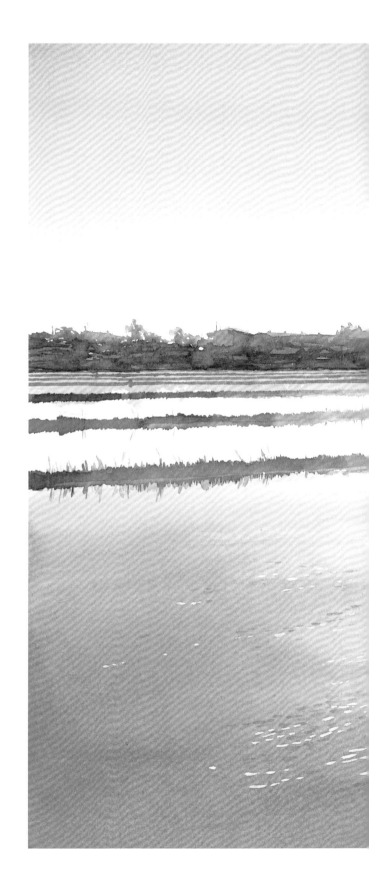

寧靜的傍晚 29×39cm
瓦特夫水彩紙 2017年

這是 5 月插秧之前的水田。能在紙上調合顏料也
是水彩畫的魅力之一。

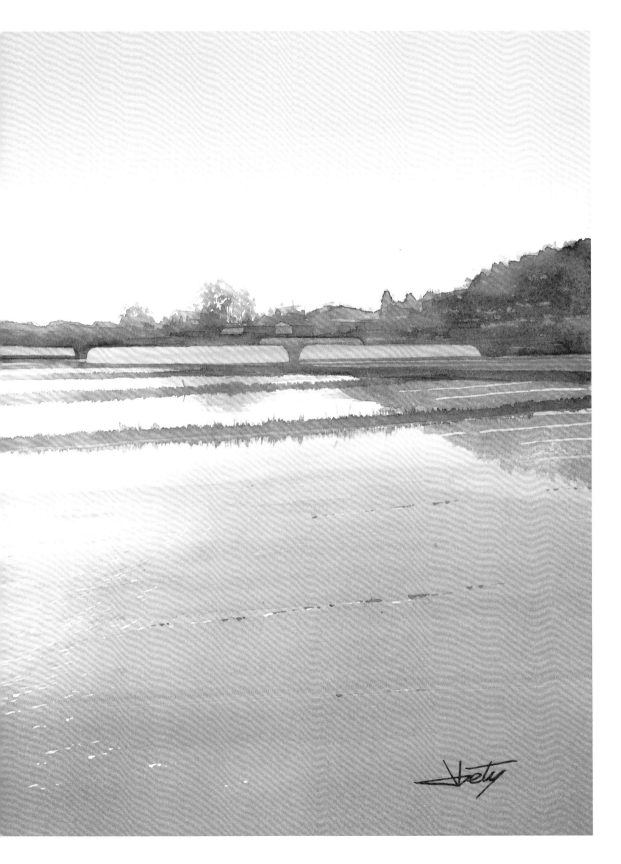

使 用 遮 蓋 技 法 來 描 繪 草 叢

　　風景近處的草叢經常單用輪廓來表現，但這裡要進行兩次遮蓋，出色表現出重疊的草叢。

使用遮蓋液，描繪明亮的葉、莖、穗等部位。

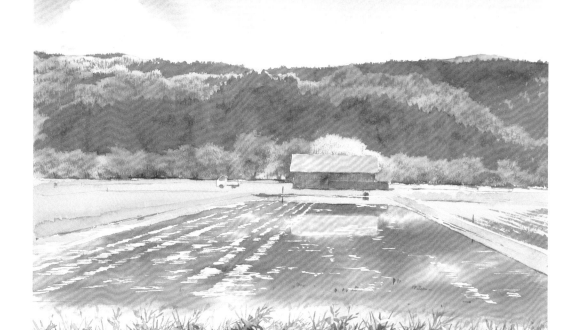

映照五月　29×38cm　瓦特夫水彩紙　2020年

02

▶ 觀 看 示 範 影 片

使用遮蓋技法來
描繪草叢・解說

使用手機鏡頭掃描左
側的 QR Code 即可
播放影片。

使用電腦觀看影片的讀者請輸入
以下的網址。

https://reurl.cc/xOl41z

無剪輯版

使用手機鏡頭掃描左
側的 QR Code 即可
播放影片。

使用電腦觀看影片的讀者請輸入
以下的網址。

https://reurl.cc/GoeLAW

用排刷塗上清水後,以藍色的漸層描繪後方的天空。

03

 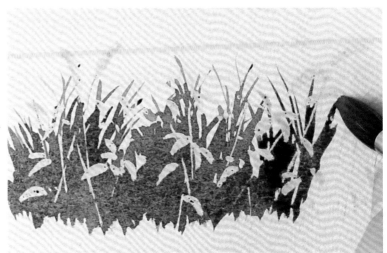

天空乾燥後,用樹綠來描繪後方的葉子顏色。觀察葉子的形狀與角度,用細線畫出草叢。

04

 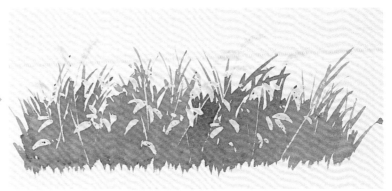

根部也要用筆尖畫出鋸齒狀的造型。

05

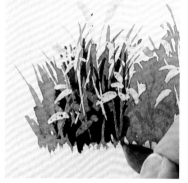

乾燥後再用遮蓋液在綠色範圍內描繪葉與莖。

綠色範圍內的遮蓋液特別難以辨識,所以要透著光線檢查,仔細地描繪。

06

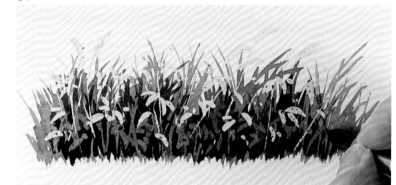

遮蓋液乾燥後,用花綠在上面描繪葉子。

07

用更深的綠色在根部附近加上葉子。

08

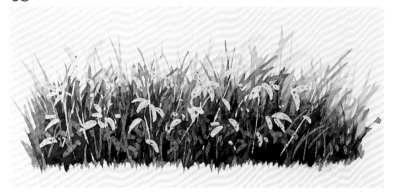

用五月綠在上方補畫淺綠色的葉子。

09

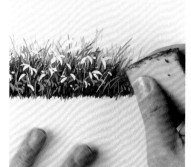

顏料乾燥後,去除凝固的遮蓋液。

10

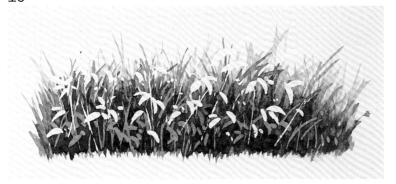

遮蓋液去除完畢。

祕訣是刻意重疊在一開始塗好的遮蓋液上面。

11

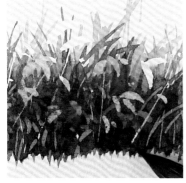

準備兩支筆,一支筆沾取淺綠色,另一支筆沾水,在遮蓋液留白的地方畫上淺綠色,再用水擦去部分顏料,增添變化。不需要完全塗滿,而是留下一部分的白色。

12

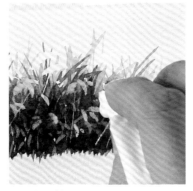

再用衛生紙按壓一部分,製造一些明暗差異。

13

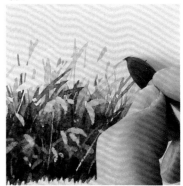

在穗等地方加上黃色調。

14

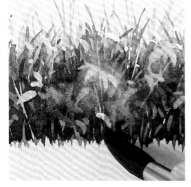

最後觀察整體的色調,用淺綠色進行微調。

15

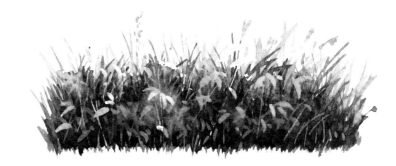

這樣就完成草叢部分的描繪了。

描　繪　倒　映　在　水　面　的　樹　林

　　風景畫有許多不同的技法，而這裡將使用遮蓋與灰階技法，在短時間內畫好水邊的風景。

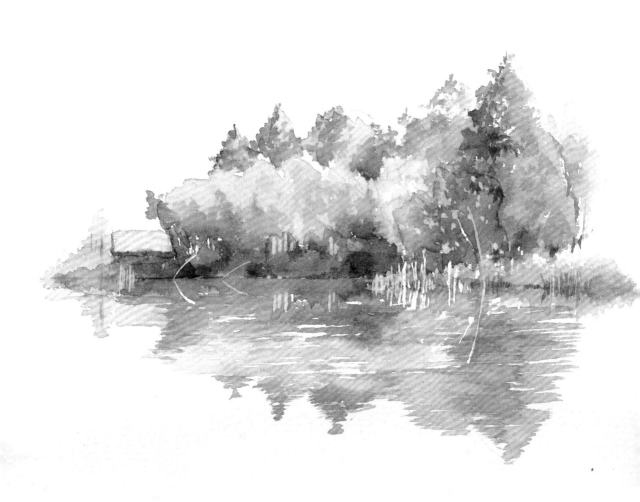

01

▶ 觀 看 示 範 影 片

描繪倒映在水面的
樹林・解說
使用手機鏡頭掃描左側
的 QR Code 即可播放
影片。

使用電腦觀看影片的讀者請輸入
以下的網址。
https://reurl.cc/xOl4L1

無剪輯版
使用手機鏡頭掃描左側
的 QR Code 即可播放
影片。

使用電腦觀看影片的讀者請輸入
以下的網址。
https://reurl.cc/Vj8QMY

實景與倒影都要進行遮蓋。塗上遮蓋液，使倒影與水面以上的實景呈現對稱的
模樣。

02

這裡要使用灰階技法來描繪樹林。準備兩支筆，一支筆沾取灰色，另一支筆
（捆著白色膠帶的筆）沾水，首先從陰影開始畫起。

03

畫上灰色後，用沾水的筆將顏色暈染
開來。

04

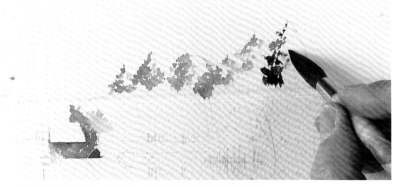

陽光來自右上角，所以每一棵樹的左側會產生陰影。

05

樹幹與樹幹之間的縫隙要確實留白。

06

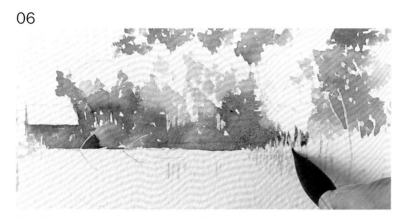

描繪生長在水邊的蘆葦時，實景與倒影都要畫上陰影。

07

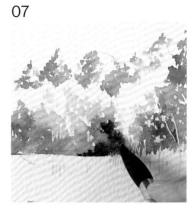

下方會特別陰暗，所以要畫上較深的灰色。

08

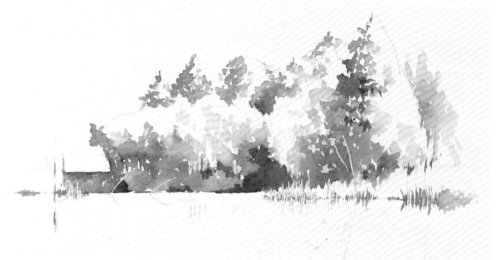

陰影描繪完的樣子。

09

為實景的每一棵樹塗上綠色。

10

陰影已經畫好了，所以只要簡單塗上顏色即可。

11

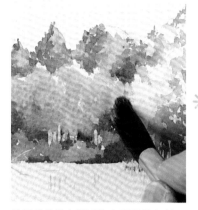 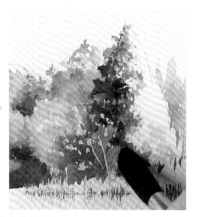

使用帶著黃色調或紅色調的綠色等，配合各處的實景混色接著塗上去。

12

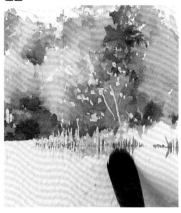

水邊要使用乾刷的方式來上色，製造斑駁感。

13

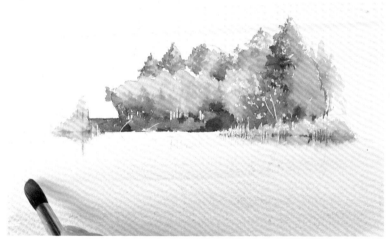

用水彩筆刷上清水，再用藍色來描繪水面。用衛生紙輕輕按壓，去除倒影部分的顏料。

14

在描繪各處樹林的綠色中添加橘色，調出有點混濁的水面顏色，開始描繪倒影。

15

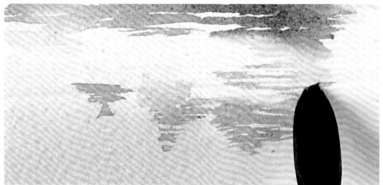

與描繪實景的陰影時相同，我會使用兩支筆。一支筆沾水，在渲染的同時往橫向運筆。

16

保留空隙，呈現水面搖曳的效果。

17

水邊要塗上較深的綠色。

18

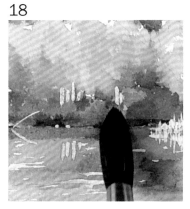

以上下移動的運筆方式，畫出草叢。

19

在小屋的屋頂處塗上顏色，並畫上同樣的倒影。

20

顏料乾燥後，去除凝固的遮蓋液。

21

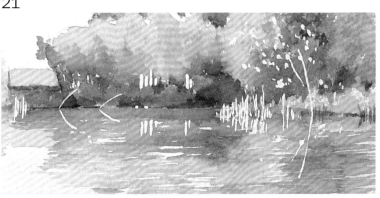

遮蓋液去除完畢的樣子。

22

在過白而顯得稍不自然的地方補上顏色，最後視情況調整陰影的明暗。

寧靜的水邊 29×38cm 瓦特夫水彩紙 2020年
這幅畫描繪的池塘位於山形縣鶴岡市的松岡。這個程度的作品也可以用
戶外寫生的方式來描繪。

使 用 灰 階 技 法 來 描 繪 寺 院

　　描繪帶著淡淡陰影的風景時，運用了遮蓋的灰階技法是很有效的方式。這種技法可以帶出柔和的空氣感。過程中也能學到有效活用遮蓋膠帶的方法。

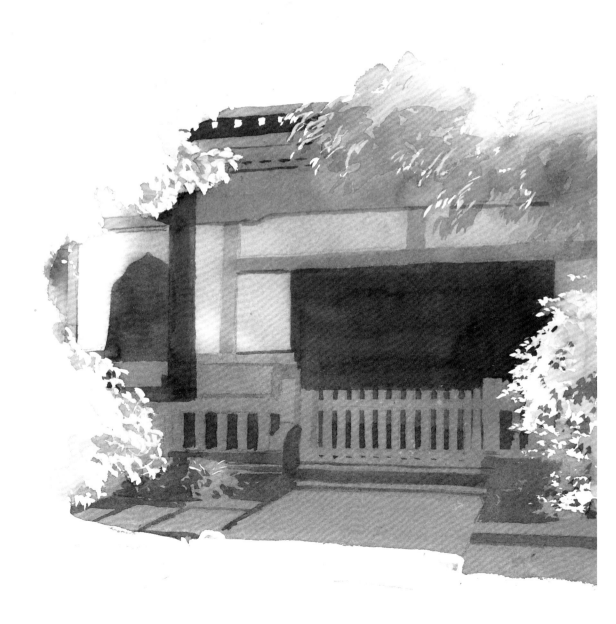

01

觀 看 示 範 影 片

使用灰階技法來
描繪寺院・解說

使用手機鏡頭掃描左
側的 QR Code 即可
播放影片。

使用電腦觀看影片的讀者請輸入
以下的網址。

https://reurl.cc/OpV6LA

無剪輯版

使用手機鏡頭掃描左
側的 QR Code 即可
播放影片。

使用電腦觀看影片的讀者請輸入
以下的網址。

https://reurl.cc/WkDgKL

這幅作品要用灰階
技法來描繪。首先
遮蓋明亮的部分，
再開始描繪陰影。

02

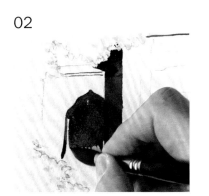

混合陰丹士林藍與凡戴克棕，為陰影
處上色。

03

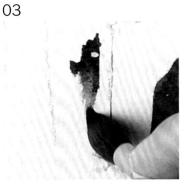

這裡也要準備兩支筆，一支筆（捆著
白色膠帶的筆）沾水，一邊渲染一邊
上色。

04

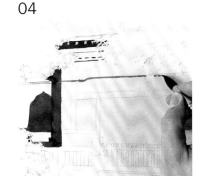

先將最暗的部分全部塗滿。

P o i n t

 ➡ ➡

為了快速地畫出前方的整齊木柵，必須用到遮蓋膠帶。把遮蓋膠帶貼在紙板上，用美工
刀切成細長的條狀。在木柵的橫板部分貼上較細的遮蓋膠帶，在下方貼上剩下的膠帶。

05

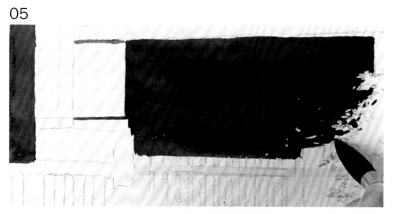

包括塗過遮蓋液的部分在內，植物部分的陰影要留下適度的空白，畫出樹葉的形狀。

06

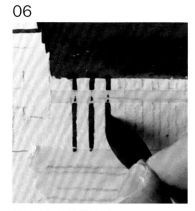

描繪木柵縫隙的陰影。

07

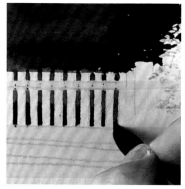

木柵的下方會更暗，所以要疊上第二層顏色。

08

描繪樹葉深處的陰影，就能使樹葉的形狀更加清晰。

09

撕掉木柵上的遮蓋膠帶。

10

撕掉膠帶之後，也不要忘了描繪下方的細小陰影。

11

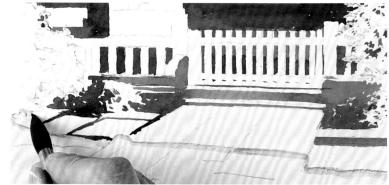

前方的植物與石磚接縫處也要畫上陰影。

12

畫好陰影之後，接著替木造梁柱與木柵上色。

13

從上方垂下來的樹葉也要用沾水的筆來渲染，畫上淡淡的顏色。

14

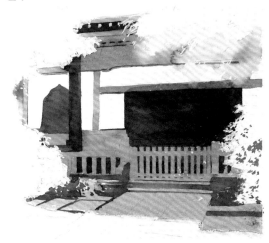

梁柱等木造部分上色完畢。

15

接著在木造部分的陰影處畫上更深的顏色。

16

為了在這裡畫上建築物的陰影，必須事先塗上清水。

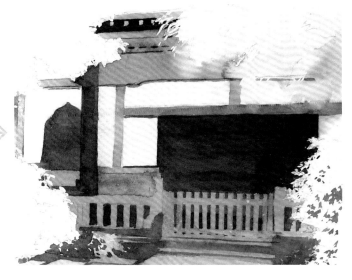

17

疊上以陰丹士林藍為基礎的陰影色。

18

為了表現從左邊照射過來的光線，描繪陰影時要留下漸層的白色。

19

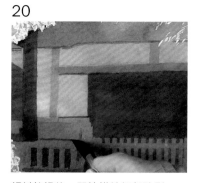

也畫上植物的陰影。

20

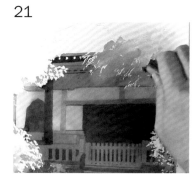

顏料乾燥後，開始描繪細部陰影。

21

去除凝固的遮蓋液。

22

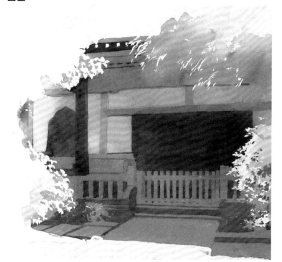

遮蓋液去除完畢。

23

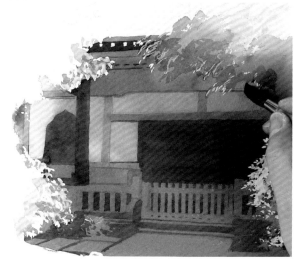

為植物塗上綠色。

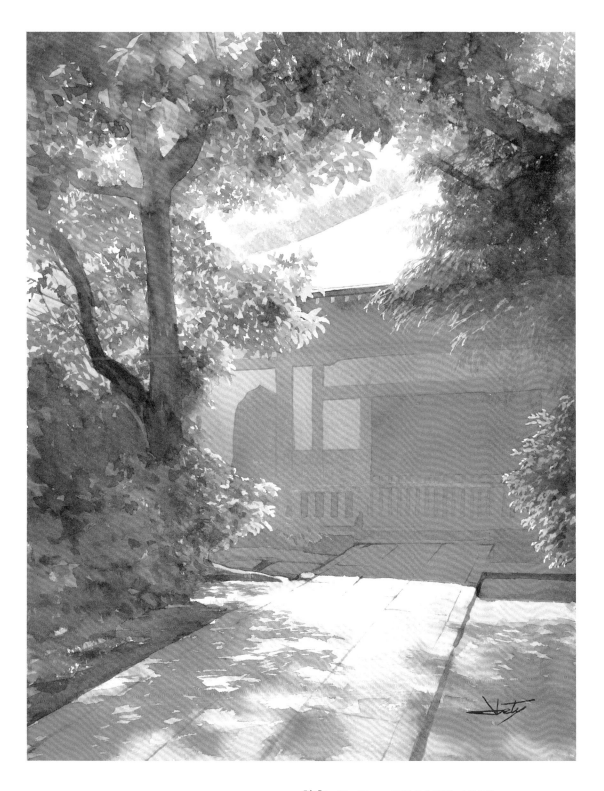

院內 38×29cm　瓦特夫水彩紙　2019年
若要在陰暗的影子中呈現空氣感，可以使用這種灰階技法。

描　繪　紅　色　果　實　與　板　牆

　　這裡要描繪帶著木紋的板牆，以及長有紅色果實的藤蔓。雖然畫面很複雜，但過程中能學會用兩次遮蓋的技法來表現陰影、質感與立體感。

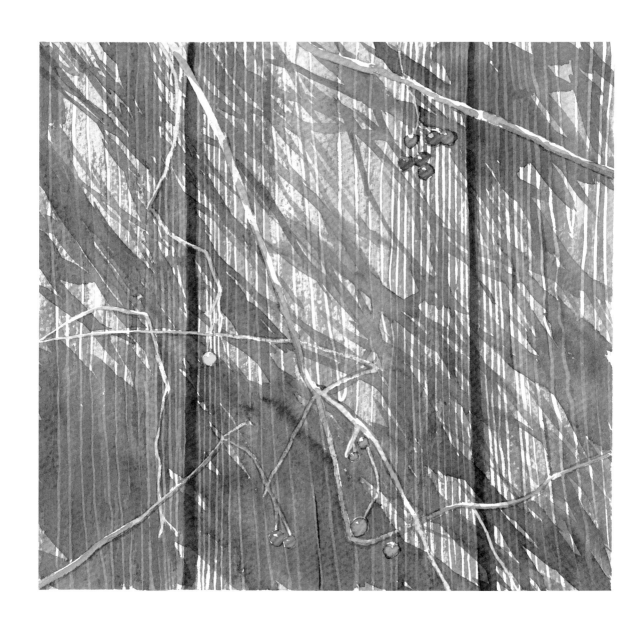

01

首先將畫好草稿的藤蔓與果實全部塗滿遮蓋液。

02

使用遮蓋液畫出板牆的木紋。這裡不打草稿，以間隔不一的方式，自由地描繪線條。為了避免手掌把先前塗好的遮蓋液剝掉，必須在手掌下方墊著一張紙。

03

首先用排刷將整張紙塗滿水，然後用陰丹士林藍與凡戴克棕混合而成的顏色沿著木紋描繪。

 觀 看 示 範 影 片

 描繪紅色果實與板牆・解說
使用手機鏡頭掃描左側的 QR Code 即可播放影片。

使用電腦觀看影片的讀者請輸入以下的網址。

https://reurl.cc/GoeaRv

 無剪輯版
使用手機鏡頭掃描左側的 QR Code 即可播放影片。

使用電腦觀看影片的讀者請輸入以下的網址。

https://reurl.cc/e6X77L

P o i n t

塗上顏料後，將紙張旋轉90度，直立在桌面上。這麼做就可以讓顏料往下流，累積在遮蓋液的邊緣並形成陰影。用筆補充顏料，在適當的時機用吹風機吹乾。

04

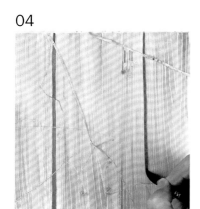

平放紙張，描繪板牆的深色部分。

05

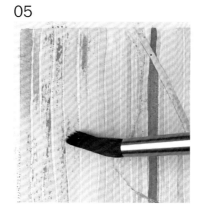

用乾刷的方式來增添質感。

06

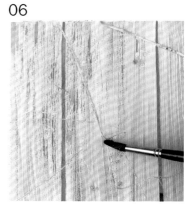

顏色是用凡戴克棕與陰丹士林藍的混色。

07

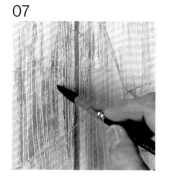

加上部分的透明橘，增添一些黃色調。

08

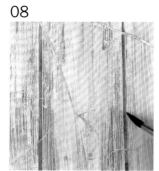

再加上耐久玫瑰紅，增添一些紅色調。

09

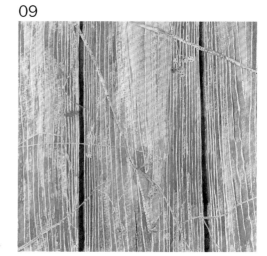

木紋描繪完畢。

10

顏料乾燥後，暫時去除所有的遮蓋液。

11

然後再次遮蓋藤蔓與果實的部分。這時就算多少有些沒塗滿或是塗出去也沒關係。

P o i n t

事先調好陰影的顏色。在陰丹士林藍與凡戴克棕裡面添加溫莎紫，調出陰影的顏色。旁邊是藍色調較強的版本，更右邊則是添加了透明橘。

12

準備兩支筆，一支筆沾取深陰影色，另一支筆（白色膠帶）沾取偏黃的陰影色。

13

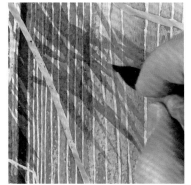

不時渲染黃色調，畫出陰影。

14

畫好陰影後吹乾顏料，去除凝固的遮蓋液。

15

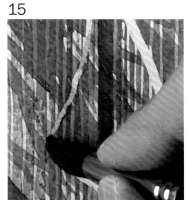

使用陰丹士林藍、凡戴克棕、透明橘的混色來描繪藤蔓。適時地留白可以表現光影。

16

將溫莎紅與少量的亮橘（Brilliant Orange）混合成紅色，描繪果實。上色時要將最亮的點留白。

17

在藤蔓的下緣或側面補畫陰影。

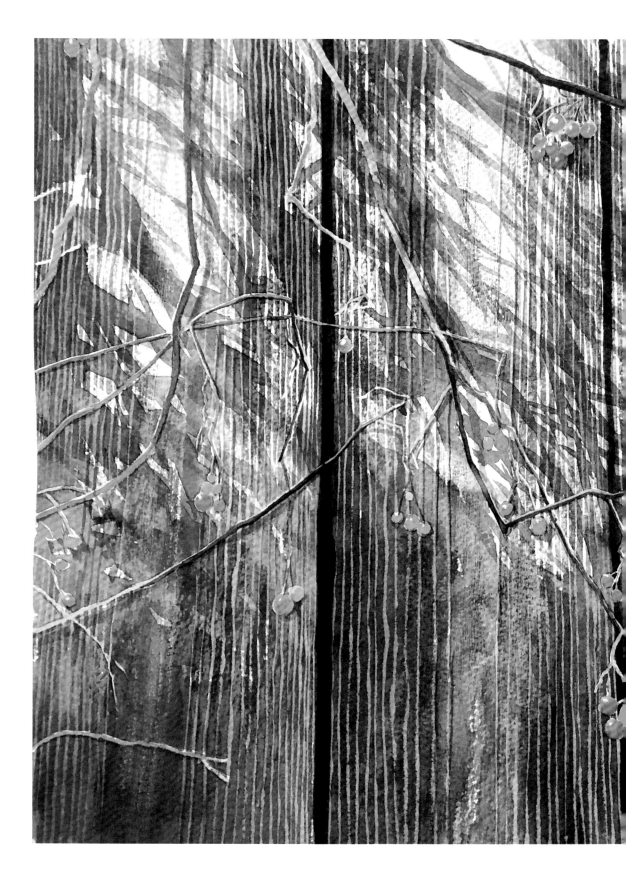

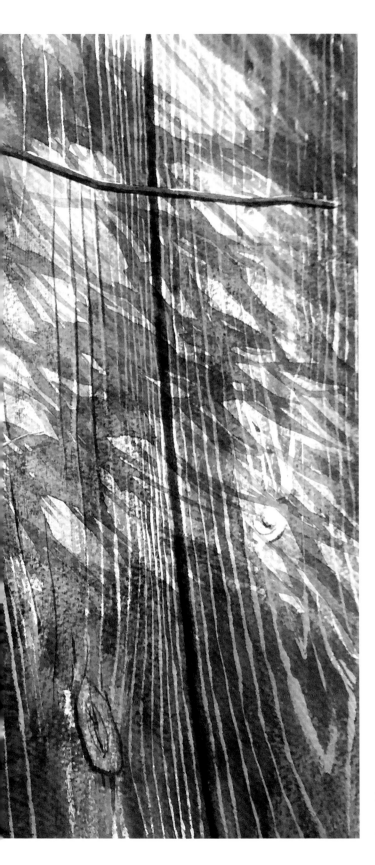

紅色果實與綠色果實 29×38cm
瓦特夫水彩紙 2019年

這幅作品描繪了板牆與落在上頭的細枝陰影。
乾刷技法可以有效表現板牆的質感。

描 繪 河 面 上 的 石 頭

水彩顏料可以有效表現水的透明感。這裡要使用包含遮蓋與渲染的灰階技法，解說如何描繪流動的水。

01

調出陰影的顏色。陰影是以陰丹士林藍為基礎，加上凡戴克棕混合而成。另外也要在這個顏色中添加透明橘，調出另一種顏色。

02

首先用遮蓋液畫出水花。

03

也用遮蓋液在石頭上畫出點狀的水花。

04

使用灰階技法來描繪。一邊用乾刷的方式來表現出質感，一邊畫上石頭的陰影。

05

準備兩支筆，一支筆沾取陰影的顏色，另一支筆（白色膠帶）沾水。

06

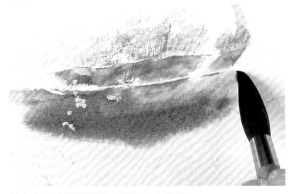

塗上顏料後暈開邊緣，逐漸畫出陰影。

07

▶ 觀 看 示 範 影 片

描繪河面上的
石頭‧解說

使用手機鏡頭掃描左
側的 QR Code 即可
播放影片。

使用電腦觀看影片的讀者請輸入
以下的網址。

https://reurl.cc/mGlznV

無剪輯版

使用手機鏡頭掃描左
側的 QR Code 即可
播放影片。

使用電腦觀看影片的讀者請輸入
以下的網址。

https://reurl.cc/ak1gb3

在周圍渲染畫上模糊的陰影，表現出石頭的形狀。

08

描繪周圍的小石頭時，首先要在側面
畫上隨著水流搖曳的陰影。

09

用含水的筆沾取極淡的偏橘陰影色，一邊暈開陰影色，一邊往橫向運筆。

10

遠處的石頭要畫上稍淺的陰影。

11

在主要的石頭上方描繪淡淡的陰影，
凸顯其形狀。

12

其他石頭的周圍也要畫上淡淡的陰影。

P o i n t

首先在石頭前方畫上較深的陰影，然後在周圍塗上淡淡的陰影色，就能畫出石頭的形狀。

13

觀察水波的形狀，在前方隨機畫出陰影。

14

在主要的石頭周圍畫上更深的陰影。接著視整體情況補足其他陰影。

15

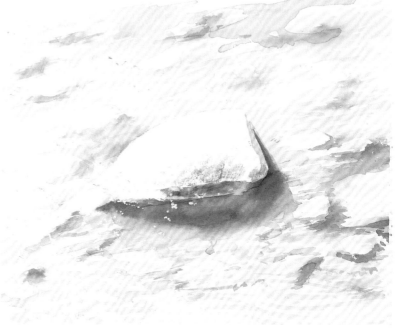

這樣就完成灰階技法的陰影了。

16

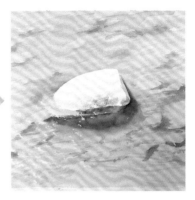

從水面上方刷上橘色。

17

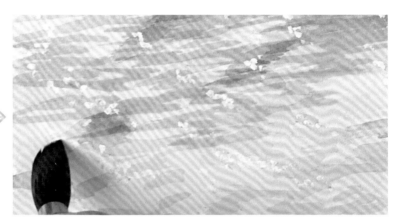

把筆毛壓成平筆的形狀，以橫向運筆的方式描繪水流。

18 **19**

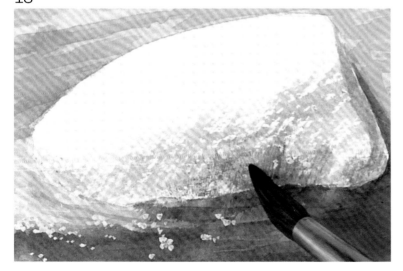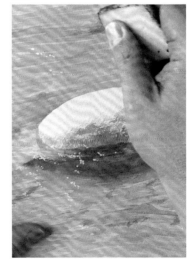

以乾刷的方式增添石頭的質感，再以更深的陰影來表現石頭的立體感。　去除凝固的遮蓋液。

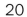

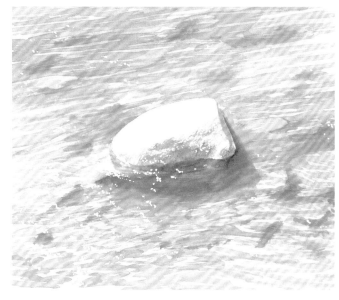

這樣就完成河面上的石頭了。

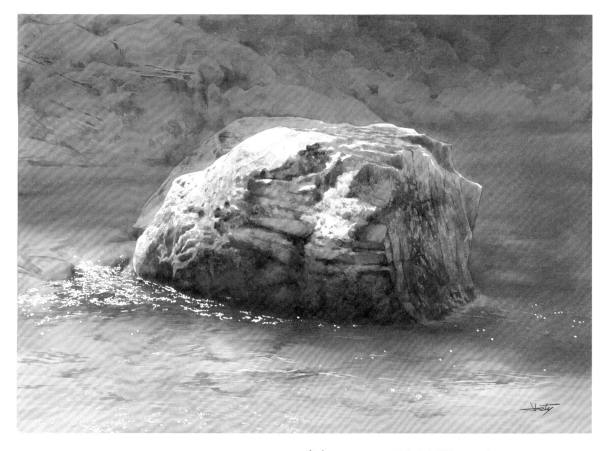

存在 35×49cm 瓦特夫水彩紙 2021年
這是使用了相同技法的作品。以重疊的方式描繪水面與水底，
再加上漸層，就能表現水的透明感。

作者簡歷

阿部智幸（Abe Toshiyuki）·······························

生於山形縣酒田市。曾任報社設計師、美術
教師，2008年起正式開始創作水彩畫。自從
在西班牙的畫廊展出作品以後，便漸漸打開
海外知名度，陸續參與法國、義大利、俄羅
斯、墨西哥、祕魯、泰國、中國、台灣等地
的國際水彩畫展。2012年登上法國美術雜誌
《L'Art de l'Aquarelle》的特別專訪。隔
年登上同屬法國的美術月刊《Pratique des
Arts》的封面與開頭特輯，2016年登上英國美術雜誌《Artists & Illustrators》
的專文報導。在日本國內，曾於本間美術館、酒田市美術館、丸善本店、橫濱
高島屋、惠埜畫廊等地舉辦個展。曾出版的水彩技法書有《水彩画 静かな光を
求めて》、《水彩画 小さな光の音楽》、《水彩画 光を奏でるために》（以上由日貿
出版社出版），以及《水彩 自然を描く》（Graphic社）等等。曾出版的畫集有
《静けさを聴くために》（日貿出版社）、《水彩で描く四季の静か
な光》（世界文化社），共同著作有《見たい！聞きたい！透明水
彩！》（日貿出版社）等等。於東京、大阪開設「阿部智幸水彩
教室」。此外，更從2020年起透過影片教學的方式，開設日本
全國皆可聽講的「阿部智幸線上水彩教室」。

阿部水彩教室

國家圖書館出版品預行編目資料

駕馭光影 畫出絕美質感水彩畫：從渲染混色
到層次對比，完整公開49支技法影片教
學！/ 阿部智幸著；王怡山譯. -- 初版. -- 臺
北市：臺灣東販股份有限公司, 2022.03
120面；18.8×25.7公分
譯自：水彩画 光のアンサンブル：あべと
しゆきテクニックノート
ISBN 978-626-329-107-2(平裝)

1.CST: 水彩畫 2.CST: 繪畫技法

948.4 111000473

SUISAIGA HIKARI NO ENSEMBLE
ABE TOSHIYUKI TECHNIQUE NOTE
© TOSHIYUKI ABE 2021
Originally published in Japan in 2021
by JAPAN PUBLICATIONS, INC., TOKYO.
Traditional Chinese translation rights arranged
with JAPAN PUBLICATIONS, INC., TOKYO,
through TOHAN CORPORATION, TOKYO.

駕馭光影 畫出絕美質感水彩畫

從渲染混色到層次對比，完整公開49支技法影片教學！

2022年3月1日初版第一刷發行
2023年1月1日初版第二刷發行

作　　　者　　阿部智幸
譯　　　者　　王怡山
主　　　編　　陳正芳
特 約 編 輯　　陳祐嘉
美 術 編 輯　　黃郁琇
發 行 人　　若森稔雄
發 行 所　　台灣東販股份有限公司
　　　　　　　＜地址＞台北市南京東路4段130號2F-1
　　　　　　　＜電話＞(02)2577-8878
　　　　　　　＜傳真＞(02)2577-8896
　　　　　　　＜網址＞http://www.tohan.com.tw
郵 撥 帳 號　　1405049-4
法 律 顧 問　　蕭雄淋律師
總 經 銷　　聯合發行股份有限公司
　　　　　　　＜電話＞(02)2917-8022

TOHAN